아이콘 디자인의 비밀

즐겁게 알고 보고 만들어 보자

요네쿠라 히데히로 지음

AK SE

아이콘・픽토그램의 역사와 지식,
노하우, 실례, 디자인 방법의 요령까지!

"Doing with images

makes symbols"

—Alan Curtis Kay

"이미지를 통해 행동함으로써 상징을 창출한다"

-앨런 케이

목차
contents

chapter 3

**아이콘을
만들어 보자**········081

chapter 4

아이콘의 변형········111

chapter 5

아이콘 사례집
13가지………161

chapter 1

아이콘이란?

우리는 무엇을 보고 '아이콘'이라 부를까요? 생각해 보면
우리는 참 다양한 것을 아이콘이라 부르며, 거기에서 별다
른 위화감을 느끼지 않는다는 사실에 놀라게 됩니다.

아이콘이라는 단어

우리가 '아이콘'이라 부르는 것은 무엇일까?

아이콘이라는 단어를 들어 보지 못한 사람은 없겠죠. 보통은 컴퓨터나 스마트폰에서 사용하는 그림 기호를 떠올릴지 모르지만, 컴퓨터가 나오기 이전에도 '현대의 아이콘'처럼 무언가를 상징하는 의미로 쓰이기도 했습니다.

지금처럼 그림 기호를 가리키는 의미로 일반적으로 사용하게 된 것은 1984년에 Apple이 Macintosh를 발매했을 때부터라고 합니다. 그 후, Windows 95의 흥행을 거쳐 2007년에 iPhone, 2008년에는 Android 단말기가 출시되었고, 스마트폰의 보급으로 인해 아이콘이라는 단어 또한 더욱더 가깝게, 그리고 폭넓게 사용하게 되었습니다.

생각해 보면 과거에는 사인, 마크, 픽토그램이라고 부르던 것을 지금은 다들 아이콘이라고 부릅니다. 그리고 그것을 이상하다고 생각하지 않습니다. 그렇게 아이콘은 우리에게 친숙한 단어가 되었습니다.

이 책에서는 우선 처음으로 우리가 평소 '아이콘'이라고 부르는 것이 무엇인지, 그 확인부터 시작해 볼까 합니다.

같은 '그림'이어도 부르는 방식은 다르다?

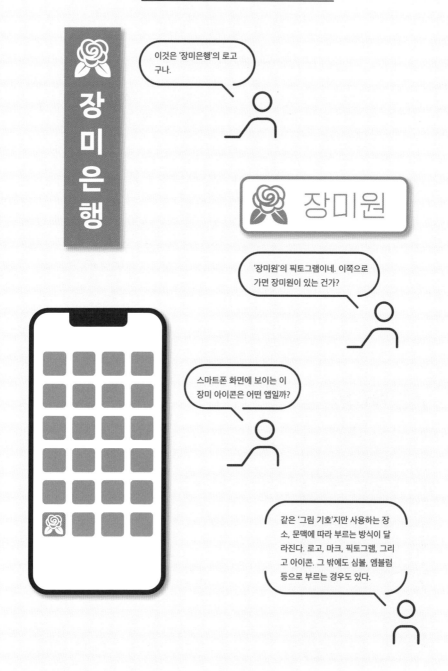

이것은 '장미은행'의 로고구나.

'장미원'의 픽토그램이네. 이쪽으로 가면 장미원이 있는 건가?

스마트폰 화면에 보이는 이 장미 아이콘은 어떤 앱일까?

같은 '그림 기호'지만 사용하는 장소, 문맥에 따라 부르는 방식이 달라진다. 로고, 마크, 픽토그램, 그리고 아이콘. 그 밖에도 심볼, 엠블럼 등으로 부르는 경우도 있다.

삶과 밀접한 아이콘

화면상의 '아이콘'에도 다양한 종류가 있다

지금은 책의 지면이나 거리에서 보는 수많은 그림 기호를 아이콘이라고 불러도 이상하다고 느끼지 않지만, 일반적으로 아이콘을 정의한다면 '스마트폰이나 컴퓨터의 디스플레이에 표시된, 기능을 간단히 전하는 그림 기호'라고 설명하는 편이 쉽게 와닿을지도 모릅니다. 하지만 실제로 우리가 디스플레이상에서 아이콘이라고 부르는 것을 떠올려 보면, 오히려 거리에서 보는 아이콘보다 더 폭넓은 디자인을 똑같이 아이콘이라는 단어로 부르고 있다는 사실을 깨닫게 됩니다.

예를 들어 SNS의 '프로필 아이콘'을 생각해 보세요. 동그라미 안에 이미지가 들어 있으면, 그것이 사진이든 일러스트이든 아이콘이라고 부르는 것에 전혀 저항감이 느껴지지 않습니다. 이로부터 우리는 사람의 심볼, 상징으로서의 아이콘이라는 의미도 자연스럽게 받아들이고 있다는 사실을 깨달을 수 있습니다.

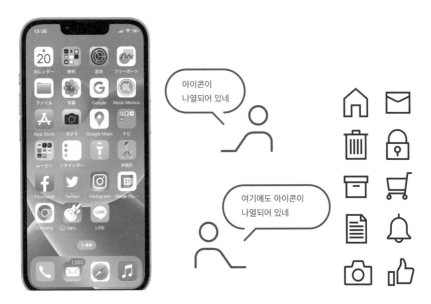

애플리케이션 아이콘

스마트폰 시대에 아이콘이라고 하면 바로 이 아이콘. 애플리케이션의 외부에 표시되는 아이콘으로, 컴퓨터의 데스크톱이나 스마트폰의 홈 화면에 배치됩니다. 컬러풀하다는 점이 특징입니다. 아이콘의 정의로서 이 '애플리케이션 아이콘'을 의미하는 경우도 있습니다.

조작 아이콘

조작 아이콘이란 애플리케이션 내에 표시되는 아이콘으로, 기능을 나타냅니다. 이 책에서 가장 많이 다루는 스타일의 아이콘입니다.

도큐먼트 아이콘

스마트폰에서는 그다지 볼 기회가 없지만, 도큐먼트 아이콘이란 파일의 종류나 확장자에 따라 표시되는 아이콘입니다.

프로필 아이콘

SNS 등에서 그 사람의 특징을 나타내는 상징으로 작용합니다. '동그라미 안에 넣으면 전부 아이콘'이라는 말도 어느 정도 진리를 말하는 것처럼 여겨지네요.

유사성이 키 포인트

'기호론'에서는 '아이콘'을
이런 식으로 자리매김한다

'기호론'이라는 학문 안에서는 기호를 그 기호가 가리키는 대상과의 관계에 따라 '아이콘', '심볼', '인덱스' 3가지로 분류합니다. 그중에서 '아이콘'은 '유사 기호'라고 설명합니다. 즉, 가리키는 대상과 형태 그 자체가 닮아 있는 기호라는 의미입니다. 예를 들어 사과로 보이는 그림 기호가 사과를 가리킨다면, 그것은 '아이콘'입니다. 이에 비해 인덱스는 대상을 간접적으로 가리키는 기호입니다. 사과 기호가 사과 자체가 아니라 과일 전체를 간접적으로 가리키는 경우가 이에 해당합니다. 심볼은 더욱 사이가 먼, 대상과 시각적으로 전혀 관계가 없는 기호입니다. 예를 들어 사과가 들어 있는 상자를 'A'라는 기호로 표현한다고 약속한 경우, 'A'는 사과의 심볼이 됩니다. 여기에서 'A'가 빨간색인 경우에는 대상과의 유사성이 생겨나므로 아이콘의 성질이 더해지게 됩니다.

위의 설명을 통해 알 수 있듯 이것은 관계에 따른 분류이므로 어떤 기호를 순수하게 이것은 아이콘이다, 또는 이것은 심볼이다, 라고 확실히 구별할 수 있는 경우는 많지 않으며, 하나의 기호 안에 그 성질이 공존하고 있다고도 말할 수 있습니다.

'아이콘'이라는 단어의 유래는 그리스어로 '유사(물)'을 의미하는 'eikon'. 라틴어를 거쳐 영어가 되었습니다.

이 분류에 따르면 '문자'가 가장 대표적인 심볼이라는 말이 됩니다. 사과라는 문자와 실물 사과의 관계는 우연의 결과이며, 필연성은 약하다고 할 수 있습니다.

A

(그렇게 정했다면) 사과의 심볼

SYMBOL
상징 기호

사과의 아이콘

ICON
유사 기호

과일 가게의 인덱스

INDEX
지시, 지표 기호

일반적인 단어 사용법으로서는 '과일 가게의 심볼'이라고 말하는 편이 더 자연스럽다는 점이 이 분류를 조금 혼란스럽게 만들 수 있습니다. 인덱스보다는 '개념'이라는 단어 쪽이 조금 더 와 닿을지도 모르겠네요.

아이콘='그림 기호'

흔히 사용하는 단어 '픽토그램'과 '아이콘'의 차이는?

'픽토그램'과 '아이콘'의 차이는 무엇일까요? p.12에서 살펴본 것처럼 '아이콘'이라고 부르는 대상이 폭넓기 때문에 쉽게 정의하기 어렵지만, 픽토그램은 '의미하는 것의 형태를 사용하여 그 의미 개념을 전하는 것'으로서, 전하는 의미에 중점이 놓인 단어라고 할 수 있습니다.

하지만 최근 들어 두 단어의 차이가 그다지 두드러지지 않게 되었습니다. 사람들이 제각각 다른 의미로 두 단어를 사용하는 데다가, 스마트폰의 등장 이후에는 더욱 그 차이를 의식하기 어렵게 되었기 때문입니다. 다만 아이콘의 제작 목적을 생각할 때 이 둘을 구별하여 생각하는 것이 중요합니다. 여기에서는 몇 가지 예를 살펴보며 그 뉘앙스의 차이를 생각해 봅니다.

픽토그램의 이미지

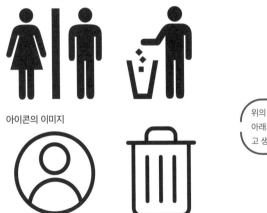

아이콘의 이미지

위의 픽토그램 2개는 그림 문자. 아래의 아이콘 2개는 그림 기호라고 생각하면 쉽게 와 닿을까요?

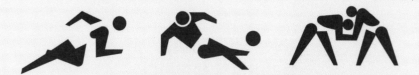

왼쪽부터 '육상경기', '축구', '레슬링'의 픽토그램. 픽토그램은 기본적으로 하나의 의미와 연관되어 있습니다.

돋보기 아이콘. 검색 아이콘, 확대/축소 아이콘 등 주로 디스플레이상에서만 사용하는 경우에는 보통 픽토그램이라고 부르지 않습니다.

금연 아이콘이라기보다는 금연 마크나 금연 사인. 담배 아이콘에 금지를 의미하는 빨간 테두리를 더했다고 설명하는 편이 자연스럽겠네요.

왼쪽은 '택시' 아이콘이자 '택시 승강장'의 픽토그램이라고 부르며, 오른쪽은 '커피잔' 아이콘이자 '카페'의 픽토그램이라고 부르는 쪽이 더욱 쉽게 와 닿는 이유는 '아이콘=유사 기호'라는 사용법을 우리가 경험을 통해 알고 있기 때문일까요.

별 아이콘이라고는 부르지만 별 픽토그램이라고는 부르지 않는다는 점도, 픽토그램이라고 부를 때는 형태 그 자체보다는 가리키는 의미와 연관을 짓는 경우가 많기 때문입니다.

사과 아이콘(픽토그램)이 사과를 가리킬 때도 있지만 과일 가게를 가리킬 때도 있습니다. "사과 아이콘을 만들어 주세요"라는 의뢰를 받았을 때와 "과일 가게 아이콘을 만들어 주세요"라는 의뢰를 받았을 때의 차이는 무엇일까요.

이전에는 '사인/픽토그램' 식으로 병기하는 경우도 많았습니다. 지금은 '아이콘/픽토그램'이라고 병기하는 경우가 더 많은 듯합니다.

도움이 되는 아이콘

우리는 매일 '아이콘'에
둘러싸여서 생활한다

스마트폰이나 컴퓨터의 디스플레이 외에도 우리는 매일 다양한 종류의 '아이콘'에 둘러싸여 살아갑니다. 교통표지는 물론, ATM이나 자동발매기의 사용자 인터페이스(UI), 전철과 버스와 같은 교통기관의 주의나 안내, 또한 코로나 사태 이후에는 다양한 주의사항도 아이콘과 함께 전해지게 되었습니다.

우리는 하루하루의 생활 속에서 바라든 바라지 않든 대량의 정보에 둘러싸여 살고 있습니다. 만약 이들 정보가 전부 문자로만 표시되면 중요한 정보도 놓치기 쉽겠죠. 아이콘 표현이 가지는 메시지의 신속성, 공간 절약을 통한 시인성 및 표식으로서의 기능은 지금 우리 사회에 매우 큰 도움을 주고 있습니다.

앞으로 통근하거나 통학할 때 우리가 하루에 얼마만큼 많은 '아이콘'을 보게 되는지 의식해 보는 것도 재밌을지 모르겠네요.

주의와 금지 사항이 대부분이라 기분이 가라앉네……

이렇게 많은 정보를 단시간에 전할 수 있는 것은 아이콘 표현의 특징

긴급 시에 사용하는 것은 평소에도 눈에 띄어야만 합니다.

아이콘은 적은 면적으로 많은 정보를 전달하기에 적합합니다.

거리의 아이콘도 라인 스타일이 늘어나고 있습니다.

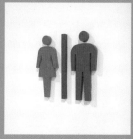

2차원 아이콘을 그대로 입체적으로 만든 것도 있습니다.

이 정도로 익숙한 아이콘이라면 설명도 필요 없겠죠?

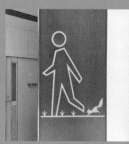

역의 화장실 아이콘은 커다란 것이 많습니다.

스크린도어는 주의·금지 사항을 모아 둔 게시판 같네요.

에스컬레이터의 주의사항. 이것을 보려다가 오히려 위험해질 수도?

코로나 사태 이후 늘어난 다양한 협력 요청사항.

일러스트도 아이콘처럼 간략화된 라인 형식이 늘어나고 있습니다.

매장의 브랜드에 스타일을 통일한 아이콘.

특징①: 스피드&직감적

재빨리 의미와 기능을
전할 수 있다

지금부터는 조금 더 구체적으로 아이콘이 가진 기능과 특징을 살펴봅시다.

아이콘을 사용하는 이유로 가장 먼저 떠오르는 것은 '알기 쉽게 전하기 위해'라는 점일 테죠. 하지만 여기에서 말하는 '알기 쉬움'이란 무엇일까요. 사실 아이콘 중에는 아무런 사전 지식 없이 한눈에 '알 수 있는' 아이콘은 그다지 많지 않습니다.

하지만 많은 아이콘은 그 의미를 한번 이해한 다음부터는 언어보다 직감적이고 빠르게 나타내는 의미나 기능을 파악할 수 있습니다. 인간의 눈은 적힌 단어보다도 훨씬 빠르게 이미지를 인식합니다. 이것은 많은 아이콘 표현이 시각적으로 간결하기 때문이기도 합니다. 반대로 말하면 회화적이기도 하며, 복잡한 아이콘은 '속도'라는 점에서는 언어보다 열등하다고도 말할 수 있습니다.

자주 사용하지 않는 아이콘이 복잡한 디자인인 경우, 아이콘보다 문자로 검색하는 것이 편할 때가 있죠.

'메일 아이콘'도 아무런 사전 지식이 없으면 무슨 형태인지조차 알기 어렵습니다. 하지만 이것이 봉투 형태이자, 메일 기능의 아이콘이라는 점을 한번 이해하면 다음부터는 잊지 않을 테죠.

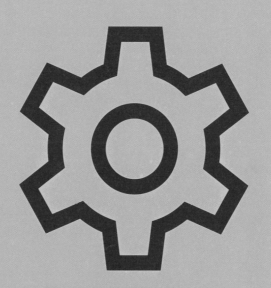

'설정' 아이콘으로 자주 사용되는 '풍차 아이콘'. 이것이 정말로 '알기 쉬운 아이콘'인지는 의문이지만, 시인성도 높고 몇 번 사용하다 보면 기억하기 쉬운 형태입니다.

특징②: 공간을 절약하며 눈에 띈다

작은 공간 안에
많은 정보를 넣을 수 있다

아이콘의 특징, 이점으로서 다음으로 떠오르는 것은 적은 공간 안에 많은 정보를 넣을 수 있다는 점입니다. 이런 특징이 있기에 스마트폰의 작은 화면 안에 많은 아이콘을 나열할 수 있다고 말할 수 있겠네요. 아이콘은 작은 형태로 사용되기에 UI 디자인·레이아웃에 필요한 공간을 줄일 수 있습니다. 이를 통해 요소 간의 공간도 확보할 수 있고, 보다 깔끔한 디자인도 가능합니다. 아이콘을 사용함으로써 보다 많은 정보를 한 번에 표시할 수 있으며, 스크롤 같은 부담도 줄일 수 있습니다.

그 밖에 우리가 일상에서 아이콘을 눈으로 보는 것은 지도나 거리 안에 있는 다양한 안내도를 꼽을 수 있을까요. 이것도 아이콘을 통해 콘텐츠에 필요한 공간을 줄일 수 있습니다. 따라서 보다 많은 정보를 한 번에 볼 수 있을 뿐 아니라, 디자인상의 유연성도 확보할 수 있습니다.

지도나 안내도는 아이콘의 공간 절약이라는 장점이 활용되는 사용 방법입니다. 아이콘 사용에 따른 공간 절약 덕에 도로나 통로 등의 정보를 크게 가리지 않고 넣고 싶은 요소를 눈에 띄게 할 수 있습니다.

특징③: 기억에 쉽게 남는다

그림+단어로 기억하기 쉽고
떠올리기 쉽다

아이콘에는 알기 쉬우며 전하기 쉬운 점뿐만 아니라, 기억하기 쉽다는 특징이
있습니다.

사람의 뇌에서는 눈으로 본 것을 단어나 의미로 기억하는 기능(언어 정보)과
이미지로 기억하는 기능(비언어 정보)이 서로 다른 프로세스로 이루어집니다.
그리고 이 두 가지를 겹쳐서 기억 처리함으로써 한쪽을 잊어버린 경우여도 다
른 한쪽을 통해 떠올릴 수 있게 됩니다. 아이콘과 단어를 동시에 사용하는 것은
그야말로 이 특성을 살린 사용 방법이라고 할 수 있습니다.

하지만 여기에서 주의해야 할 것은 이미지에 따라서는 비주얼 쪽으로만 관심
이 쏠릴 수 있다는 점입니다. 또한 이미지와 단어의 조합에 따라서는 혼란을 불
러올 수도 있습니다. 어떤 아이콘과 단어가 좋은 조합인지는 사용 장면 등에 따
라 진지한 고찰이 필요합니다.

사다리의 주의사항 표기

이런 주의사항에 그려져 있는 아이콘도 이미지
를 전하는 기능뿐만 아니라, 기억에 남기 쉽고
떠올리기 쉽다는 기능을 활용하고 있습니다.

아이콘으로 구별 색으로 구별

기프트숍 기프트숍

레스토랑 레스토랑

화장실 화장실

짐 보관소 짐 보관소

인포메이션 인포메이션

주차장 주차장

정보의 차이를 색으로 구별하는 경우도 많지만, '기억하기 쉽다' 라는 측면에서 보면 아이콘 표현이 더 뛰어나네.

특징④: 국제성을 지닌다

태어나서 자란 지역에서 사용하는 말을 넘어서서 의미를 전할 수 있다

언어의 벽을 비주얼로 뛰어넘을 수 있다는 점은 디자이너에게 있어 무척이나 매력적인 이야기입니다.

아이콘은 사람이 태어나서 자란 지역에서 쓰이는 언어에 의존하지 않기에 다언어 번역에 도움이 됩니다. 아이콘을 사용함으로써 국경을 뛰어넘어 세계에 통용되는 심플한 디자인을 만들 수도 있습니다.

이런 면에서 볼 때 가장 성공한 디자인 중 하나는 화장실을 의미하는 아이콘일 것입니다※. 이 아이콘 덕에 죽다 살아난 경험을 한 분도 많겠죠(그리고 이 아이콘은 1964년 도쿄 올림픽에서 처음으로 사용되어 세계로 퍼져나갔다고 합니다).

물론 아이콘 표현에는 많은 한계가 있습니다(p.32 칼럼 참조). 가령 모국어의 벽은 뛰어넘더라도 커뮤니케이션의 벽은 언어뿐만이 아닙니다. 하지만 적어도 언어가 통하지 않는 나라에서도 우리의 방광은 안심할 수 있게 되었습니다.

※화장실 아이콘은 가장 널리 받아들여진 픽토그램이라는 점과 동시에, 픽토그램으로서는 반드시 뛰어나다고는 할 수 없다는 점(젠더 아이콘일 뿐, 화장실과는 외견상으로 관계가 없기 때문)도 '전해진다'라는 기능을 생각할 때 의미 있는 예이기도 합니다.

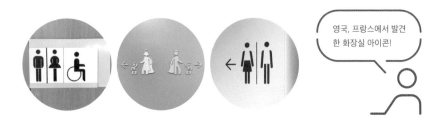

영국, 프랑스에서 발견한 화장실 아이콘!

toilet
restroom
baño
Bagno
toiletten
туалет
WC
화장실
washroom
洗手间
ضَاحِرْمِ

↓

다양한 지역의 언어를 하나의 그림
문자로 번역할 수 있다.

사람이 사용하는 말

우리는 아이콘을
'보는' 것일까, '읽는' 것일까

아이콘에는 앞서 말한 기능적인 면만 존재하는 것이 아니며, 아이콘을 사용함으로써 시각적인 매력도 더해집니다. 또한 한눈에 그 테마를 전할 수도 있습니다. 그것은 사람이 그림에 대해 언어와는 다른 의식으로 흥미를 가지기 때문입니다. 또한 복수의 아이콘을 사용할 때 통일감 있는 디자인으로 구성함으로써 아이덴티티나 브랜드를 만들 수도 있습니다. 우리는 아이콘을 보는 것과 동시에 읽고 있습니다. 문자와 마찬가지로 다소 뭉개지거나 스타일이 다르더라도 같은 아이콘이라고 읽어냅니다. 다음 챕터부터는 그림 기호의 역사를 좇으며 살펴보고자 합니다. 거기에서는 낡았지만 새로운 '아이콘'에 둘러싸인 세계, 그리고 그것을 만들고 읽어 온 사람들의 모습이 보일지도 모릅니다.

사람이 사용하는 말

시각 언어

음성 언어

촉각 언어

후각

문자, 몸짓, 손짓, 수화, 회화, 비주얼 디자인, 기타 눈을 통해 정보가 전달되는 것 전부

말, 외침, 웃음, 목소리의 톤, 음악, 기타 귀를 통해 정보가 전달되는 것 전부

접촉, 점자, 악기, 키보드, 마우스의 반응 등 손끝, 피부 등을 통해 정보가 전달되는 것 전부

미각

> 한마디로 '시각 언어'라고 말하더라도 다양한 것이 있네요.

상징, 기호로 번역되는 단어

SYMBOL

상징, 표상, 심볼, 기호, 표지, 부호

SIGN

사인, 기호, 신호, 손짓, 발짓, 표지, 표식, 부호, 게시, 간판,
인(印), 징조, 전조

MARK

흔적, 얼룩, 마크, 기호, 부호, 각인, 검인

EMBLEM

상징, 표상, 상징적인 모양, 기장

pictogram

도식 기호, 형상, 그림 문자, 도식 문자

icon

아이콘, 상징, 그림 기호, 도식 기호,
형상, 유사 기호

앞으로 살펴볼 '형태'의
다양한 호칭

컴퓨터 화면상의 충격은
휴지통에서 시작되었다?
-휴지통 아이콘의 역사-

컴퓨터 화면상의 아이콘 중에서 초창기에 우리에게 가장 큰 충격을 준 것은 휴지통 아이콘일지도 모릅니다.

컴퓨터의 파일을 삭제하기 위해 휴지통 아이콘에 파일을 넣는다는 아이디어 자체는 불필요한 종이 서류를 쓰레기통에 버리는 이미지에서 따왔다고 여겨집니다.

휴지통 아이콘은 Xerox Star나 Apple의 Lisa에서도 이미 이용하고 있었습니다. 하지만 한발 더 나아가 Macintosh는 마운트된 플로피디스크를 꺼내기 위해 휴지통에 넣는 동작을 구현함으로써 우리에게 큰 충격을 줬습니다[※1].

화면상의 플로피디스크 아이콘을 휴지통 아이콘에 겹치면, 실물 플로피디스크가 컴퓨터에서 튀어나왔습니다. 이로 인해 휴지통 아

1981년, Xerox Star의
휴지통 아이콘

1983년, Apple Lisa의
휴지통 아이콘

1984년, Apple Macintosh
의 휴지통 아이콘

1985년, AMIGA OS의
휴지통 아이콘

1985년, ATARI TOS의
휴지통 아이콘

1991년, Mac system 7의
휴지통 아이콘.
컬러화&입체화되었다.

이콘이 화면상의 세계와 현실 세계를 연결하는 특별한 장소인 것처럼도 느껴졌습니다. 하지만 데스크톱 메타포※2의 사고방식으로 볼 때 이것이 꼭 직감적으로 올바른 인터페이스는 아니었기 때문인지, 현재는 볼륨을 휴지통 아이콘의 위치로 드래그하면 휴지통 아이콘이 삼각형의 꺼내기 아이콘으로 바뀌게 되었습니다.

※1 다른 많은 컴퓨터에서는 플로피디스크를 꺼내기 위해 드라이브 자체에 물리적인 스위치가 달려 있었다.

※2 데스크톱 메타포란 컴퓨터의 조작을 화면상에 표시되는 아이콘이나 창 등의 그래피컬한 요소를 이용하여 물리적인 데스크톱 환경을 비유적으로 표현하는 개념. 비유적인 표현 덕에 컴퓨터 조작을 직감적으로 이해하기 쉬워졌다.

1995년, Windows 95의
휴지통(Recycle Bin) 아이콘

1997년, Mac OS 8의
휴지통 아이콘

2000년, Windows 2000
의 휴지통 아이콘

2001년, Mac OS X의
휴지통 아이콘

2006년, Windows VISTA
의 휴지통 아이콘

2014년, OS X Yosemite의
휴지통 아이콘

아이콘은 언어의 차이를
넘어설 수 있을까?

아이콘의 특징 중 하나로 '다양한 지역의 언어를 하나의 그림 문자로 번역할 수 있다'라는 점이 있습니다. 다만 많은 언어를 하나의 그림 문자로 번역할 수 있더라도, 반대로 하나의 그림 문자가 하나의 언어로 번역되지는 않습니다. 예를 들어 아래 그림처럼 '해골' 마크를 보면 많은 성인은 '독극물'을 떠올릴 테지만, 아이들은 멋진 해적이라는 이미지 쪽이 강할지도 모릅니다. 또한 비유적으로 해골 마크가 붙어 있는 술의 라벨 디자인도

꽤 많습니다.

이처럼 아이콘은 언어의 벽은 뛰어넘을 수 있을지 모르지만, 받아들이는 쪽의 문화나 지식, 인상에도 좌우되므로 정확한 의미를 전하지 못할 수도 있습니다. 어떤 수단이든 만능은 아닙니다. 그리고 한계나 제한은 그것을 의식했을 때, 결점이 아니라 오히려 가능성으로 전환됩니다. 때와 경우에 따라 사용법을 달리하거나 보충하며 사용합시다.

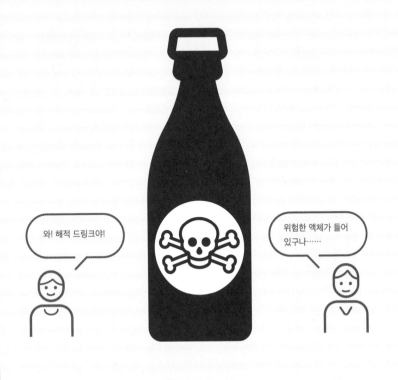

032

chapter 2

아이콘을 살펴보자
-역사편-

사람들은 문자보다 훨씬 이전부터 다양한 그림 기호를 사용해 왔습니다. 이번 챕터에서는 선사시대부터 지금까지의 '아이콘'을 살펴봅시다.

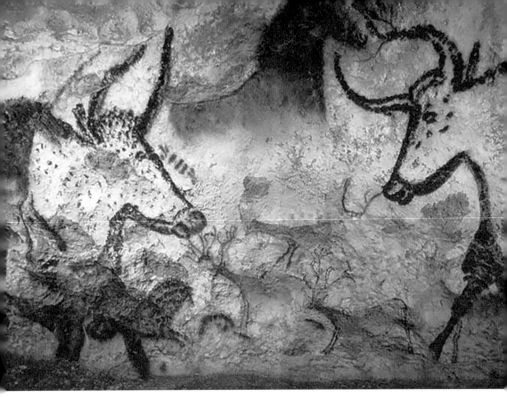

인류는 문자보다 훨씬 전부터 '그림'이나 '선'을 그려 왔다

아이콘(=유사 기호)의 역사를 생각할 때, 인류가 눈에 비친 모습을 그린 결과물 중 현대까지 남아 있는 가장 오래된 것은 구석기시대 후기의 동굴 벽화일 것입니다. 유명한 라스코 동굴 벽화(약 2만 년 전), 쇼베 동굴 벽화(약 3만 7천 년 전)를 보면, 그 실사 느낌의 표현에 놀라는 한편, 많은 의문도 떠오릅니다.

일반적으로 동굴화를 본 감상을 말할 때는 주로 그것을 그린 동기에 관해 이야기하지만, 여기에서는 우선 그 뛰어난 그림 실력에 주목해 봅시다. 그림이 동굴 깊은 곳에 그려졌다는 환경적인 부분을 생각하면, 아마도 직접 보고 그린 것은

아닐지 모르지만(그림에 그려진 동물의 다리가 가늘다는 점에서 지상에서 힘이 빠진 동물의 사체를 스케치하여 그 밑그림을 가지고 동굴에서 그렸다는 설도 있습니다), 그 생생한 스트로크, 골격과 질량감을 느끼게 하는 테크닉……, 어떤 면을 떼어놓고 봐도 문명이 발달한 이후 시대의 회화보다 뛰어나다고 느끼게 됩니다.

여기에서는 동굴 회화에 관한 이야기로는 깊이 들어가지 않지만, 몇만 년도 전에 인류가 눈에 비친 것을 관찰하고, 그것을 평면상에 고도로 묘사하는 능력을 지니고 있었다는 점을 역사의 시작으로 삼아 이야기를 진행하고자 합니다.

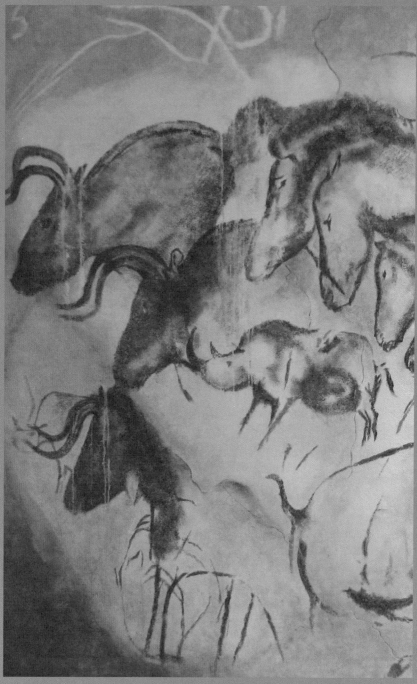

쇼베 동굴 벽화

라스코 동굴, 최심부의 공간에 있는 벽화. 리얼한 스트로크의 들소와 함께 단순화된 인물상이 그려져 있다.

동굴에 그려진 것은 '선'뿐만은 아니었다

빙하기의 동굴 벽화를 보면, 그 고도한 표현력에 놀라게 됩니다. 그것은 집단에 속한 일부 천재가 그린 작품일지 모릅니다. 하지만 인류의 그림 진화에 대해 우리가 가진 막연한 고정관념, 즉 아이에서 어른의 그림으로 성장하듯 낙서에서 시작하여 단순한 막대 인간 같은 형태 묘사를 거쳐 점차 추상화되고 사실적인 묘사로 진화했으리라 믿던 우리의 생각이 부정되는 것만 같습니다.

하지만 동굴 벽화에는 동물뿐 아니라 다양한 기호도 그려져 있었습니다. 단순한 점이나 선의 조합부터 복잡해 보이는 기하학무늬까지, 모양이 매우 다양하고 그 의미를 이해할 수도 없지만, 이들 기호는 일정한 지역에 공통하여 나타난다는 점, 동물 그림과 비교할 때 선이 러프하다는 점을 생각하면 무언가의 표식으로 사용되었을지도 모릅니다.

이유나 의미는 둘째치고, 기호로서 바라봤을 때 중요한 포인트는 당시 사람들이 이 그림의 모양을 각각 구별할 수 있었다는 점입니다.

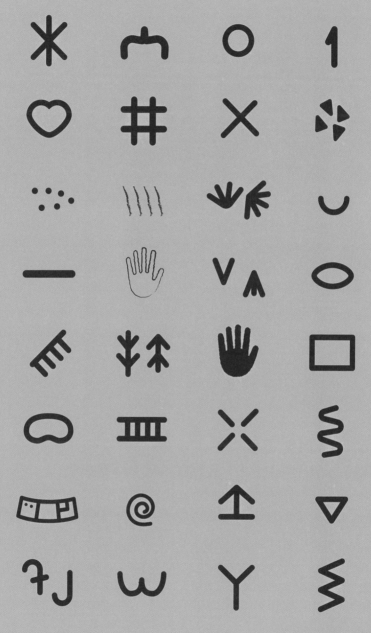

빙하기 동굴에 남겨진 기호
를 정리하면 32가지 종류로
분류할 수 있다.

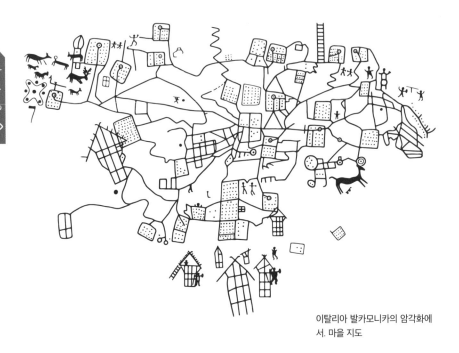

이탈리아 발카모니카의 암각화에
서. 마을 지도

바위에 그려진 그림에는
예부터 아이콘 느낌의 표현이 다수 사용되었다

위의 그림은 3000~3500년쯤 전의 이탈리아
북부 발카모니카 계곡에 남겨진 암각화(바위 그
림)입니다. 세계지도나 지역지도처럼 넓은 범위
를 표현한 지도는 아니지만, 반대로 현대의 우리
에게는 자연스레 지도로 보이지 않나요? 그리고
거기에는 아이콘처럼 보이는 기호화된 그림도
다수 찾아볼 수 있습니다.

앞 페이지에서 소개한 사실적인 동굴화 또한 바
위에 그려진 그림이기는 하지만, 전 세계의 암각

화에서는 보다 기호적이고 아이콘 느낌이 나는
표현을 많이 찾아볼 수 있습니다.

그리고 그러한 표현에는 공통된 미의식과 감각
이 느껴지는 것이 많다는 사실을 깨달을 수 있습
니다. 이렇게 인류가 공통으로 가지고 있는 형태
에 대한 감각은 현대의 아이콘 디자인에도 참고
가 되는 점이 많습니다.

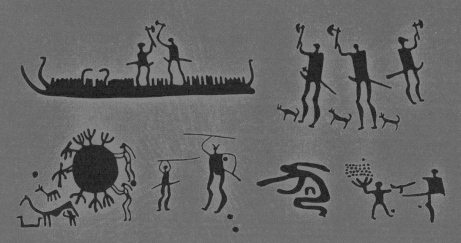

스웨덴 타눔 암각화에서.

아제르바이잔 고부스탄 암각화에서.

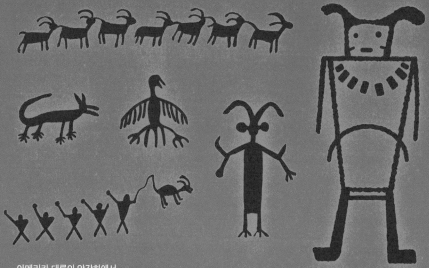

아메리카 대륙의 암각화에서.

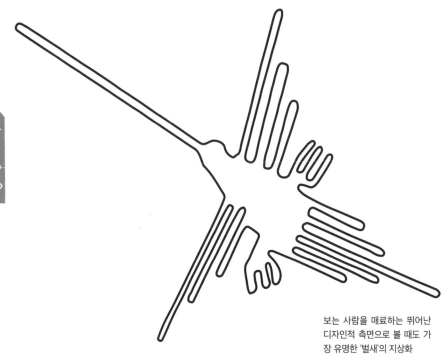

보는 사람을 매료하는 뛰어난 디자인적 측면으로 볼 때도 가장 유명한 '벌새'의 지상화

세계 최대의 '아이콘'은 남미 대륙에 있다

여러분도 남미 페루에 있는 나스카 지상화라고 불리는 거대한 그림을 알고 있겠죠. 나스카 지상화가 그려진 연대는 지금부터 약 2000년 전, 또한 그 바로 근처에 있는 팔파 지상화라고 불리는 것은 더욱더 오래되어 지금부터 3000년 정도 전에 그려졌다고 여겨집니다. 이 그림도 동굴화나 암각화와 마찬가지로 그려진 동기나 목적을 완전히 알 수는 없지만, 그 선이나 형태에서는 현대의 '아이콘'의 선과도 통하는 센스가 느껴지며, 실제로 그것은 모티프의 형태를 남기고 있다는 의미에서도 '아이콘'이라 할 수 있습니다.

유명한 벌새 그림은 길이 96m, 콘도르 그림은 135m, 거미 그림은 46m, 조류를 그린 가장 큰 그림의 폭은 285m나 될 정도로 거대합니다. 이들 지상화는 세계 최대 크기의 아이콘이라고 불러도 좋을지 모르겠네요.

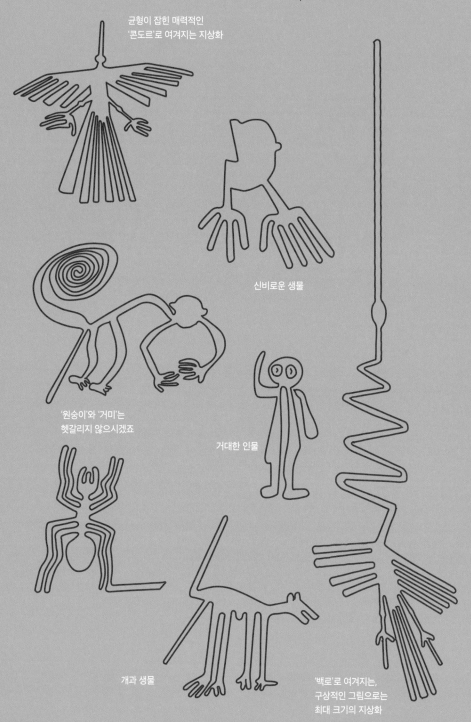

균형이 잡힌 매력적인
'콘도르'로 여겨지는 지상화

신비로운 생물

'원숭이'와 '거미'는
헷갈리지 않으시겠죠

거대한 인물

개과 생물

'백로'로 여겨지는,
구상적인 그림으로는
최대 크기의 지상화

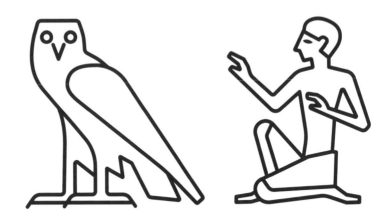

많은 사람을 매료하는 히에로글리프는 '아이콘'의 선조 격?

아이콘, 픽토그램은 종종 '그림 문자'로도 설명됩니다. 그리고 그림 문자라고 들으면 고대 이집트 문자 '히에로글리프(상형문자)'를 떠올리는 사람도 많을 테죠.

실제로 히에로글리프 대다수는 무엇을 그린 것인지 알기 쉬운 데다가 그림 문자처럼 보이는 것이 많습니다. 하지만 사실 히에로글리프 중에는 그 그림이 모티프의 의미를 직접적으로 나타내는 것보다는 별다른 뜻 없이 특정 발음만을 나타내는 것이 더 많습니다. 예를 들어 위 그림 왼쪽의 올빼미 그림이 올빼미 그 자체를 가리키는 것이 아니라, 발음 'ㅁ'을 표기하는 문자로 사용하는 식입니다.

그리고 이렇게까지 '회화'적인 히에로글리프를 외견의 이미지와 분리하여 단어의 소리로서 읽은 인류의 능력에 감탄하고 맙니다.

하지만 히에로글리프가 의미를 나타내는 문자는 아니라고 해도, 그 디자인적인 조형은 지금도 많은 디자이너에게 사랑받고 있습니다. 유명한 아이콘 폰트인 Poppi의 디자이너인 Martin Friedl도 이집트를 여행하고 난 후, 큰 영감을 얻었다고 말합니다.

선이 메인이 되는 현대의 아이콘을 보면, '히에로글리프는 아이콘의 기원이다'라고 말해도 과언은 아닌 것처럼 느껴집니다.

이러한 '선'을 선의 이미지에 휘둘리지 않고 '읽었다'는 점에서 오히려 음성 언어의 강력함을 느낍니다.

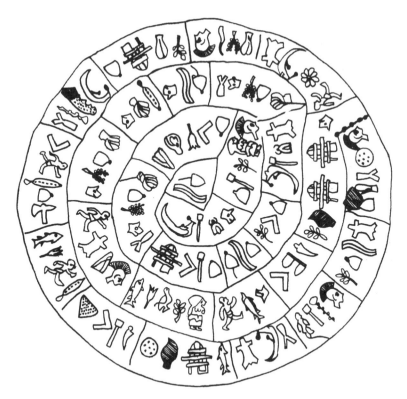

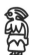

파이스토스 원반이라고 불리는, 기원전 1950년부터 기원전 1400년 무렵의 것으로 여겨지는 크레타섬에서 발견된 유물. 그림 문자로 보이는 것으로 구성되어 있지만, 아직 해독되지 않았다.

히에로글리프 외에도 세상에는 '아이콘'과 유사한 문자가 있었다

고대의 '그림 문자'에는 히에로글리프만 있는 것은 아닙니다. 여러분이 잘 아는 한자(漢字)도 그 기원을 따져 보면 그림 문자였고, 세계 문자의 선조라고 여겨지는 것은 전부 일종의 '그림 문자'에서 시작되었습니다. 그리고 이윽고 그러한 그림 문자는 각 단어의 소리를 나타내게끔 바뀌었습니다. 형태는 간단한 것이 많으며, 동물이나 식물, 천체나 인물 등의 모티프를 이용했습니다. 또한 사물을 나타내는 그림 문자나 날씨, 계절 및 시간을 나타내는 그림 문자도 존재했습니다. 여기에서는 동서양의 그림 문자 중에서 디자인적으로 흥미로운 것들을 몇 가지 모아 봤습니다.

4000년 이상 전의 수메르 그림 문자. 왼쪽부터 '맥주', '황소', '불', '물고기'. 이윽고 설형문자로 변화해 나간다.

아나톨리아 상형문자. 현대의 튀르키에, 시리아 지역에서 기원전 2000년 무렵에 생겨나 700년 정도 사용되었다.

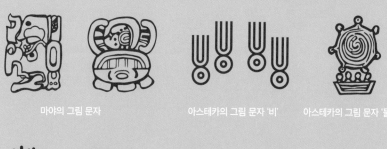

마야의 그림 문자 아스테카의 그림 문자 '비' 아스테카의 그림 문자 '물'

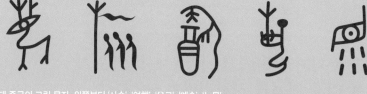

고대 중국의 그림 문자. 왼쪽부터 '사슴', '여행', '음료', '예술', '눈물'.

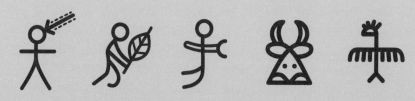

세계에서 유일하게 '살아남은 상형문자'로 여겨지는 동파 문자. 바문 문자. 이것은 20세기 초에 만들어졌다.

밀라노 비스콘티 가문의 상징인 '사람을 집어삼키는 뱀'. 이 문장은 밀라노의 심볼 중 하나로 여겨진다. 밀라노에서 설립된 자동차회사 알파로메오의 로고 중 일부로도 사용되고 있다.

'플뢰르 드 리스'라고도 불리는, 백합(아이리스)을 단순화한 심볼. 현대에도 프랑스에 관한 정치적, 표상적, 상징적 의미가 강하다.

이윽고 문자가 단어의 소리를 나타내게 되자, 기호는 다른 기능을 진화시키게 되었다

히에로글리프 페이지에서 적은 것처럼 많은 문자는 일종의 그림 문자에서 시작되어 점차 단어의 소리를 표현하게끔 바뀌었지만, 그렇다고 그림 문자가 사라진 것은 아니었습니다. 그림 문자는 그래픽 심볼이나 다양한 상징으로 진화했습니다. 여기에서는 어떤 물건 자체의 형태를 심볼화한 것, 그리고 추상적이어서 그야말로 기호라고 할 수 있는 것 중에서 디자인적으로 흥미로운 것들을 모아 봤습니다. 각각의 의미나 사용 방식은 다르지만, 형태에 대한 사람들의 추상력은 디자인에 관한 일을 하는 현대의 우리에게도 많은 즐거움과 힌트를 건네줄 것입니다.

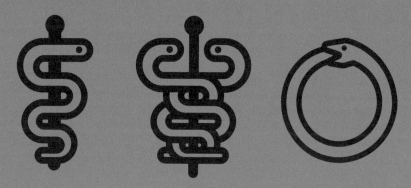

뱀을 모티프로 한 심볼은 오래전부터 전 세계에서 사용되었다. 위의 3가지는 왼쪽부터 '아스클레피오스의 뱀', '케뤼케이온', '우로보로스'라고 불린다. 특히 자신의 꼬리를 먹는 뱀의 이미지는 많은 문화·종교에서 이용되었다.

하늘을 자유롭게 나는 새는 인류에게 특별한 존재였으리라. 새를 모티프로 삼은 심볼도 동서고금 많이 존재한다. 뱀과 마찬가지로 머리를 두 개 가지고 있거나, 심메트리 형태의 디자인도 전 세계에 있으며, 인류가 가진 공통적인 이미지를 느낄 수 있다.

작은 씨앗부터 다양한 형태로 성장하는 식물 또한 인류에게 특별한 존재였을 테다. 어떤 것은 아름다운 꽃을 피우고, 어떤 것은 식량으로, 또 어떤 것은 약으로도 쓸 수 있었기에 식물은 다양한 심볼로 만들어졌다.

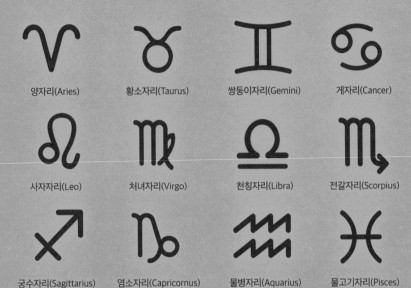

양자리(Aries)　　황소자리(Taurus)　　쌍둥이자리(Gemini)　　게자리(Cancer)

사자리(Leo)　　처녀자리(Virgo)　　천칭자리(Libra)　　전갈자리(Scorpius)

궁수자리(Sagittarius)　　염소자리(Capricornus)　　물병자리(Aquarius)　　물고기자리(Pisces)

황도 12궁의 기호. 현재의 12성좌는 서양 점성술에서 이용되고 있으며, 기원전 5세기경에 그리스에서 확립되었다고 여겨진다.

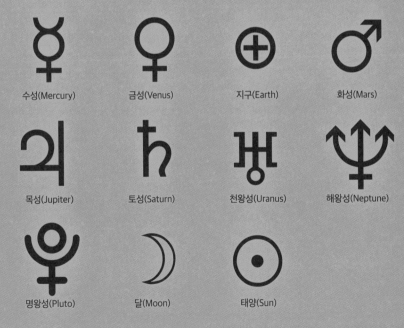

수성(Mercury)　　금성(Venus)　　지구(Earth)　　화성(Mars)

목성(Jupiter)　　토성(Saturn)　　천왕성(Uranus)　　해왕성(Neptune)

명왕성(Pluto)　　달(Moon)　　태양(Sun)

태양계의 천문 기호. 주요 5개 행성(수성, 금성, 화성, 목성, 토성)의 기호는 15세기경 점성술에서 사용하기 시작했다고 한다. 천왕성·명왕성 등 여러 기호가 존재하는 것도 있다.

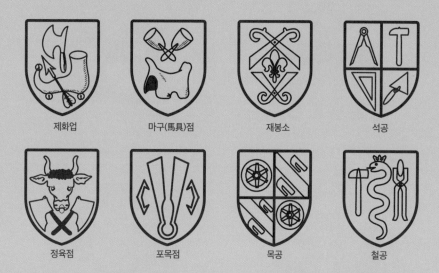

<div align="center">

제화업	마구(馬具)점	재봉소	석공

정육점	포목점	목공	철공

</div>

독일 직업조합의 문장. 각각의 일과 관련된 아이콘을 조합한 것도 많다.

트리스켈리온이라고도 불리는, 모티프를 120도로 회전한 심볼은 고대부터 전 세계에서 사용되었다. 일본의 가몬(p.50)에도 다양하게 변형된 종류가 있다.

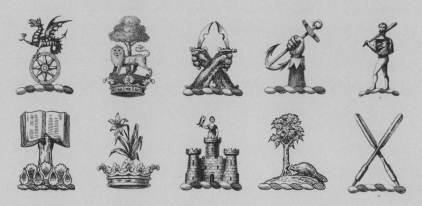

크레스트라고 불리는, 서양의 문장 가장 위에 놓이는 마크. 가족이나 개인의 신분과 기원, 칭호를 나타낸다. 같은 크레스트를 가진 가족이 존재해서는 안 되기 때문에 독특한 크레스트도 많이 만들어졌다.

이마가와아카토리
(이마가와 가문의 빨간 새)

니토타쓰나미
(쌍두의 물결)

미쓰이게타
(세 개의 우물 정)

가라이즈쓰
(입체 우물)

아게하초
(호랑나비)

나미니치도리
(파도와 물떼새)

일본이 자랑하는 아이콘, 가몬은 무척이나 모던하고 쿨하다

안이하게 일본 특수론을 펼치고 싶지는 않지만, 가몬(家紋, 가문의 상징 문장)의 다양한 디자인을 보다 보면 그 모던하고 쿨한 센스에 놀라고 맙니다. 그중에는 유행하는 아이소메트릭 아이콘처럼 보이는 것도 있습니다(이러한 도법 자체는 중국에서 태어났다고 여겨지고 있으니 딱히 신기한 일은 아니지만요).

여기에서는 문양적인 시점이 아니라, 아이콘 측면에서 재미있는 디자인을 모아 봤습니다. 어떤 것이든 무척이나 매력적인 디자인입니다.

우메바치
(매화 화분)

리큐키리
(리큐 가문의 오동나무)

고쿠모치지누키로소쿠
(원형 반전 양초)

다키이네
(껴안는 벼)

가스미니호
(노을의 돛)

산가이토마스
(3층으로 쌓은 말)

이카리(닻)

가와리미쓰긴난
(변형된 세 은행잎)

덴코이나즈마
(전광 번개)

니오이우메
(향기로운 매화)

우메쓰루
(매화와 학)

고린우메
(오가타 고린 풍의 매화)

고혼보네오기
(5개의 살을 가진 부채)

히모쓰키카와리진가사
(끈이 달린 변형 전투모)

무스비카리가네
(매듭이 있는 기러기)

도비카리
(나는 기러기)

무쓰카마구루마
(6개의 낫이 달린 수레)

주와니카쿠고토쿠
(중형 원 안에 각진 받침대)

유조쿠즈루
(유조쿠 문양의 학)

나라비히사고
(나란히 있는 호리병)

지도 기호는
아이콘의 천국

지도 기호의 역사를 보다 보면, 처음에는 사물 자체의 형태를 그리는 그림에서 시작되어 점점 추상화가 진행되어 이윽고 세부적인 면이 생략된 아이콘 형태로 변한 것으로 보입니다. 한편, 또 하나의 흐름으로서 암기하지 않으면 기억할 수 없는 기하학적인 숫자 기호와 같은 지도 기호에도 다들 익숙하리라 생각합니다.

현재의 지도 기호의 흐름은 도시 지도처럼 넓은 범위를 대상으로 하지 않는 경우, 안내도에 사용하는 픽토그램 형태의 디자인이 많아졌습니다.

오른쪽 페이지 아래쪽의 지도 기호는 21세기 이후에 만들어진 지도 기호지만, 이미 다른 곳에서 익숙한 픽토그램도 많습니다.

나아가 일러스트 형태의 지도도 늘어난 결과, 요즘의 지도에서는 숫자 기호부터 픽토그램, 아이콘, 나아가 일러스트까지 폭넓은 스타일의 심볼을 볼 수 있습니다.

포이팅거 지도라고 불리는, 로마 제국 시대의 도로 지도에 사용하던 아이콘. 현존하는 것은 13세기에 수도사가 복제한 것.

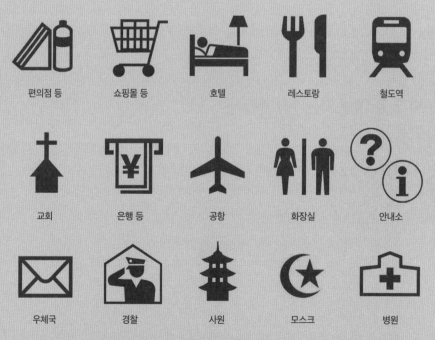

편의점 등	쇼핑몰 등	호텔	레스토랑	철도역
교회	은행 등	공항	화장실	안내소
우체국	경찰	사원	모스크	병원

일본의 국토지리원이 2016년에 '외국인 대상 지도 기호'로서 발표한 지도 기호

1909년, 파리에서 프랑스의 주도 아래 유럽 9개국 정부가 '요철이 있는 길', '커브', '건널목 있음', '교차점'을 나타내는 4가지 교통표지 사용에 관해 합의했다.

현대로 이어지는 '아이콘'은 교통표지가 그 시작

'필요는 발명의 어머니'라는 말처럼 많은 발명은 그 시대의 요구에 의해 생겨납니다. 언어의 차이를 뛰어넘어 메시지를 명확히 전하는 기술이 그저 몽상뿐만 아니라 강하게 필요해진 이유는 교통기관의 발달로 인해 국경을 뛰어넘는 이동이 쉬워졌다는 환경 변화도 영향을 끼치고 있습니다.

1949년에 UN에서는 '교통표지를 픽토그램으로 표현하자'라는 제안이 나왔는데, 그에 앞서 1909년에 파리에서는 4가지 교통표지를 픽토그램으로 나타내자는 합의가 이루어졌습니다.

요철 있음, 건널목 있음 등 그 디자인은 현재의 교통표지에도 활용되고 있습니다.

1980년대, 초대 Macintosh의 시스템 아이콘(p.62)을 디자인한 수전 케어는 "좋은 아이콘이란 일러스트라기보다 교통표지에 가까우며, 아이디어를 명확하고 간결하며 인상적으로 표현하는 것이 이상적이다"라고 말했습니다.

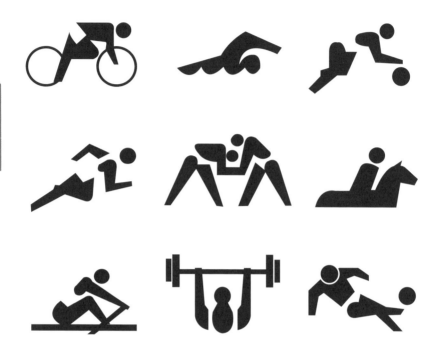

1964년 도쿄 올림픽의 경기 픽토그램에서. 이것은 오른쪽의 픽토그램보다 이른 1962년 무렵부터 제작되었다. 디자인은 야마시타 요시로.

'픽토그램', 도쿄 올림픽에서 꽃을 피우다

1960년대는 픽토그램이 유럽, 미국, 그리고 일본을 중심으로 많은 디자이너의 주목을 모은 시대였습니다. 일본에서는 1960년의 세계 디자인 회의 이후, 픽토그램에 관한 관심이 높아졌습니다. 이러한 타이밍에 처음으로 아시아에서 열린 1964년의 도쿄 올림픽에서는 국가나 지역의 언어와 문화의 차이를 뛰어넘은 안내 표시가 필요하다고 여겨졌고, 이에 뛰어난 픽토그램이 다수 만들어졌습니다. 또한 픽토그램의 기능과 유효성도 전 세계에 알려지게 되었습니다.

도쿄 올림픽 이후, UN은 1965년의 국제협력 연간사업으로서 '심볼 사용의 보급을 통한 국제협력'을 과제로 꼽았고, 각국에 픽토그램을 제안해 달라고 요청하였습니다. 나아가 국제 그래픽 디자인 단체 협의회(ICOGRADA)도 같은 해에 '국제 심볼·언어 계획'을 채택하여 전 세계의 학생들에게 입구, 출구, 금연 등 24종의 픽토그램에 대한 공모를 받는 등, 픽토그램은 도쿄 올림픽을 계기로 꽃을 피우게 되었다고 말해도 과언은 아닐 것 같습니다.

전화

우편

구급

로커

화장실

안내소

버스

레스토랑

카페

매점

티켓 판매소

남자 화장실

여자 화장실

의료실

세탁실

출구

탈의실

샤워실

기자회견실

게스트룸

도쿄 올림픽 때의 시설 픽토그램 일부. 이들은 올림픽 개회식 4개월 전에 해외에서 방문하는 사람들을 위해 만들어졌다.

'직감적'인 반응이 요구되는
자동차 아이콘은 의외로 오래전부터 존재했다

iPhone이나 Android 등의 스마트폰 아이콘은 20년 전에는 존재하지 않았습니다. 왜냐하면 스마트폰 그 자체가 존재하지 않았기 때문입니다. 하지만 비슷하게 생긴 '아이콘'은 의외로 오래전부터 존재합니다.

경고등을 비롯한 자동차 조작을 위한 아이콘의 뿌리는 1950년대 무렵부터 존재했다고 합니다. 하지만 앞 페이지에서도 설명한 것처럼 도쿄 올림픽 전후부터 그야말로 폭발적으로 전 세계에서 사용되기 시작했습니다.

AV 기기, 카메라, 복사기, 가전제품 등에 붙어 있던 아이콘은 스마트폰의 조작 아이콘으로 그대로 계승된 것도 많습니다.

현대의 아이콘과 픽토그램은 과거의 다양한 비주얼 심볼의 흐름이 서로 만나 영향을 주고받으며 만들어졌습니다.

취급 주의

깨지는 것

횡적 금지

젖음 방지

리사이클

직사광선 열차폐

쌓는 단수 제한

휴지는 휴지통에

물건 취급 방법에 관한 지시 기호, 케어 마크라고 불린다.

세탁 방법

손빨래 가능

건조 방법

다림질 방법

섬유제품 취급에 관한 지시 기호. 세탁 기호라고 불린다.

AV 기기, 카메라 등의 제품에 사용되는 아이콘. 어떤 것이든 지난 세기부터 사용 중인 기호지만, 오른쪽 위의 필름 카메라에 붙어 있던 '필름 감기' 아이콘은 모르는 사람이 많을 것 같다.

1979년에 추가된 16종의 픽
토그램에서

지금도 교통기관에서 많이 볼 수 있는
사인은 1974년에 정비되었다

1974년, 미국 교통부는 AIGA(미국 그래픽아트 협회)에 역과 공항 등의 공공시설, 대규모의 국제 이벤트 등에서 사용하기 위한 픽토그램 제작을 의뢰했습니다. AIGA는 이미 전 세계에서 사용 중인 다양한 픽토그램을 조사, 평가하고 그것을 정리하여 다수의 픽토그램을 디자인했습니다 (p.63). 그 후, 1979년에 16종의 픽토그램을 추가했습니다.

이들은 퍼블릭 도메인이기에 저작권 문제없이 누구나 어떤 목적으로든 사용할 수 있다는 점, 그 유니버설한 표현, 그리고 통일감 있고 균형 잡힌 디자인 덕에 지금도 전 세계의 온갖 곳에서 찾아볼 수 있습니다.

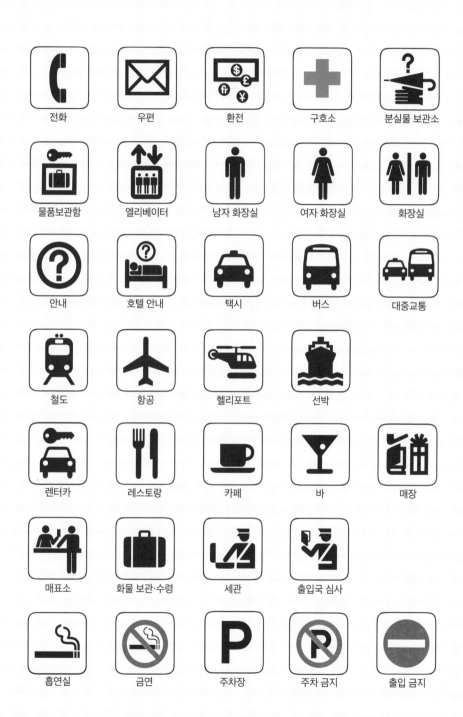

전화	우편	환전	구호소	분실물 보관소
물품보관함	엘리베이터	남자 화장실	여자 화장실	화장실
안내	호텔 안내	택시	버스	대중교통
철도	항공	헬리포트	선박	
렌터카	레스토랑	카페	바	매장
매표소	화물 보관·수령	세관	출입국 심사	
흡연실	금연	주차장	주차 금지	출입 금지

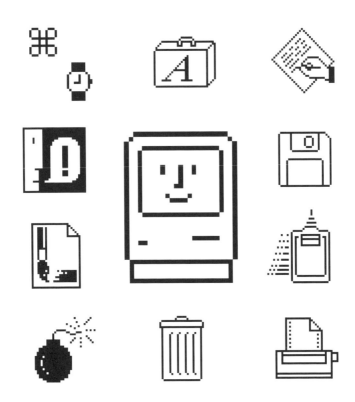

모두를 위한 컴퓨터에서
'아이콘'이 탄생했다

개인용 컴퓨터와 아이콘의 만남은 인류의 커뮤니케이션 역사상 가장 큰 사건이자 새로운 언어의 발견이라고 말해도 과언이 아닙니다.

1970년대, '모든 나이의 <아이들>'을 위한 퍼스널 컴퓨터'를 목표로 그래피컬 유저 인터페이스(GUI)가 만들어졌습니다. 컴퓨터 화면에 표시되는 '창'이나 '아이콘'을 마우스 같은 포인팅 디바이스를 이용해 조작하는 그래피컬한 인터페이스를 통해 언어나 전문적인 지식의 벽을 뛰어넘어 많은 사람이 컴퓨터를 이용할 수 있게 되었습니다.

아이콘과 컴퓨터의 만남은 그 '조작'과 '반응'을 통해 사람이 언어를 습득하는 것과 유사한 프로세스를 재현합니다. 그리고 그러한 사고방식은 현대의 스마트폰으로도 이어졌습니다.

초기 아이콘 디자인의 특징을 꼽자면, 초기 단계 컴퓨터의 낮은 해상도라는 제약이 그리드 같은 규칙으로 작용하였고, 이로 인해 일관된 스타일과 높은 완성도를 가진 아이콘이 만들어졌습니다.

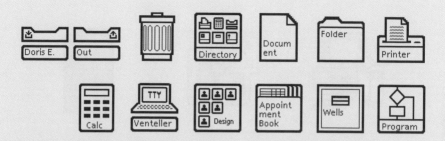

1970년대 초반에 Xerox는 화면상에서 도트로 표현한 그림 기호를 사용한 유저 인터페이스를 개발했다. 하지만 그것이 일반인을 대상으로 출시된 것은 1981년, Xerox Star 때부터였다. 휴지통이나 폴더, 프린터 등의 아이콘의 골격은 지금까지 거의 달라지지 않았다.

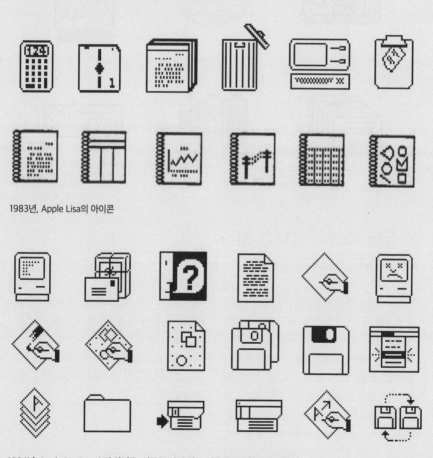

1983년, Apple Lisa의 아이콘

1984년, Apple Macintosh의 아이콘. 지금도 인기 있는 심플하고 균형 잡힌 디자인.

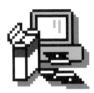 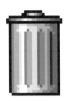

컴퓨터 화면이 컬러가 되자,
아이콘도 컬러가 되었다

커맨드 입력을 통해 컴퓨터를 조작하는 시스템과 비교할 때 처리능력이 필요한 GUI의 컴퓨터가 컬러가 된 것은 조금 뒤의 일입니다. 초기에는 색상 수 제한도 있었기에 흑백 아이콘에 약간의 색을 더하는 수준이었지만, 그 후 비디오 게임에서의 도트 그림 문화 및 성능이나 해상도 제한, 기타 다양한 영향, 상호작용도 있었기에 아이소메트릭 그림(p.140) 풍의 아이콘도 늘어났습니다. 그중에 얼핏 이질적으로 느껴지는 것은 스티브 잡스가 개발을 지휘, 주도한 NeXTSTEP의 아이콘입니다. 레트로한 모티프와 리치한 디자인으로, 후의 iPhone의 아이콘으로 이어지는 스타일을 느낄 수 있습니다.

21세기에 들어서 컴퓨터의 해상도가 더욱 높아지자 도트풍 컴퓨터 아이콘의 시대는 끝을 맞이하게 됩니다.

1990년, Windows 3.0의 아이콘. 디자인은 초대 MacOS의 아이콘을 디자인한 수전 케어.

1991년, Mac OS system 7.0의 아이콘. 흑백 시대의 아이콘 디자인의 연장선에 있는 스타일.

1992년, OS/2의 아이콘. 디자인은 수전 케어. 입체감이 있는 디자인으로.

1995년, NeXTSTEP 3.3의 아이콘. 이후의 iPhone의 아이콘과 통하는 레트로하고 리치한 디자인.

1998년, Windows 98의 아이콘

1999년, Mac OS 9의 아이콘

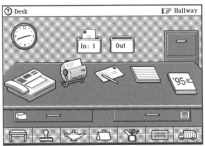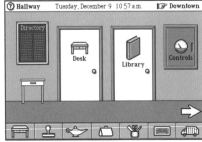

1994년, Magic Cap OS의 화면. 현재의 스마트폰과 이어지는 모바일 오퍼레이팅 시스템으로 개발되었다.

1996년, Palm OS의 화면. 그 후, Palm OS는 몇 번인가 버전업되었고 컬러판도 만들어졌다.

직접 터치할 수 있는 아이콘도
90년대에 등장했다

컴퓨터, 정보기기와 아이콘의 만남이라는 혁명적인 언어는 그 비전으로서 최종적으로는 휴대용 기기를 목표로 삼았습니다. 1980년대 후반부터 그런 비전은 현실을 향해 움직이기 시작했습니다.

이 페이지에 예로 든 것은 그중에서 실제로 제품까지 만들어진 것 중 일부입니다. 어떤 기종이든 직접 아이콘을 터치(손가락이 아니라 펜입니다)하여 조작합니다.

안타깝지만 이상과는 달리 당시의 기술적인 스펙이 낮았다는 점이나, 개발 당시에는 인터넷, WWW 및 디지털 휴대전화도 일반적이지 않았다는 점 등 환경도 정비되지 않았기 때문에 이들은 일반화되지 못했습니다. 하지만 그 유전자는 현재의 스마트폰으로 계승되었습니다.

1993년, Apple의 Newton OS의 아이콘

1993
NCSA Mosaic

1994
Netscape Navigator 1.0

1995
Internet Explorer 2

1997
Netscape Navigator 4.0

인터넷 브라우저의 등장으로
아이콘도 대항해 시대에 들어서다

인터넷이 널리 알려지고 화제가 된 것은 세계 최초로 문자와 이미지를 동시에 취급하는 인터넷 브라우저 NCSA Mosaic가 1993년에 발표되었을 때부터라고 볼 수 있을까요. 다음 해에는 특정 연령대 이상인 사람이라면 알 법한 Netscape Navigator도 출시되었습니다. 위의 4가지 아이콘은 90년대의 대표 브라우저의 검색 아이콘(당시에는 아직 Google 같은 검색 사이트가 없었기에 표시 중인 페이지 내의 검색이었습니다)입니다. NCSA Mosaic의 서류와 돋보기라는 스트레이트한 표현에서 시작하여 Netscape Navigator(인터넷이라는 바다의 항해사)에서는 쌍안경, 회중전등 모티프, Internet Explorer(인터넷의 모험자)에서는 지구와 돋보기의 조합으로 변해갔습니다. 나아가 오른쪽 페이지처럼 Netscape Navigator의 애플리케이션 아이콘은 배의 조타륜이나 등대를 모티프로 하고 있으며, 미개척의 바다로 나아간다는 느낌이 포함된, 그야말로 시대가 느껴지는 아이콘의 형태를 띠고 있습니다.

1993년, 세계 최초로 문자와 이미지를 동시에 취급하던 인터넷 브라우저 NCSA Mosaic의 아이콘.

1995년, Netscape Navigator 1.0의 아이콘

1995년, Internet Explorer 2의 아이콘

1997년, Netscape Navigator 4.0의 아이콘

1999년, Internet Explorer 5의 아이콘

초기의 애플리케이션 아이콘. 왼쪽부터 NCSA Mosaic, Netscape Navigator, 그다음도 한때 등대
를 아이콘으로 사용하던 Netscape Navigator, 그리고 Internet Explorer

2007년, iOS 1의 아이콘. 살짝 둥그스름한 모서리 형태는 지금까지 유지되고 있다.

2008년, Android 1.0의 아이콘. 기울기를 준 입체감 있는 아이콘.

2009년, Android 2.0의 아이콘. 정면에서 바라본 아이콘으로 변경. 주변의 형태는 자유.

스마트폰의 등장은
'아이콘'의 두 번째 생일

2007년에 iPhone, 2008년에는 Android 1.0이 등장하며 스마트폰이 친근한 존재가 되었습니다. 사람들은 이미 컴퓨터에 익숙하기도 했기에 화면에 표시되는 조작 가능한 그림 기호를 '아이콘'이라고 부르는 것은 자연스럽게 받아들여졌습니다. 스마트폰 아이콘의 커다란 변화 중 하나는 애플리케이션 아이콘(p.13)이라고 부르는 홈 화면에 질서정연하게 나열된 아이콘일 것입니다. iOS에서는 처음부터 그 프레임의 형태가 고정되어 있었기에 반대로 '그 프레임 안이라면 뭐든 OK!'라는 자유로움 덕에 오락적인 요소가 강한 개성적인 애플리케이션 아이콘도 다수 만들어졌습니다. 하지만 시대의 흐름에 더불어 화면상의 아이콘이 늘어나고 취급하는 정보량도 증가하자 점차 기능적인 요소도 필요해졌습니다.

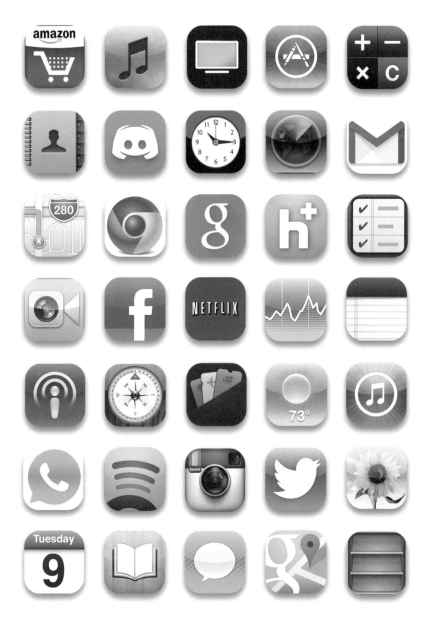

iOS 초기의 컬러풀하고 리치한 아이콘.

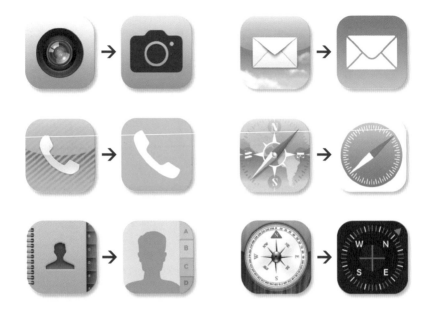

iOS 6에서 2013년의 iOS 7로의 아이콘 변화

그리고 전부 평면이 되었다?
화면은 플랫 디자인의 세계로

10년 이상 스마트폰을 사용 중이라면 '플랫 디자인'이라는 말을 들어 본 적이 있을 테죠. iOS의 경우 2013년에 발표된 iOS를 플랫 디자인이라고 말하지만, 이것은 통칭일 뿐 가리키는 의미나 범주도 사람에 따라 모호한 면이 있습니다. UI 관련 서적이었다면 이들 디자인에 대해 기능 측면에서 해설하겠지만, 여기에서는 미의식적 측면에서 그 변화를 생각해 보겠습니다. 초기의 iOS 디자인은 '스큐어모피즘'이라고 불리며, 주변의 것이나 익숙한 모티프와 유사하게 만듦으로써 직감적으로 조작할 수 있는 디자인이라고 합니다. 하지만 그렇다고 해서 실제로 그 전부가 익숙한 모티프는 아니며, 우리가 실물을 본 적 없는 복고적인 모티프도 많았습니다. 따라서 그런 설명만으로는 디자인의 이유를 설명하기 부족하며, 이들 아이콘에서는 초기의 컴퓨터 문화에 있었던 아마추어리즘, 복고 취향, SF·판타지풍의 기호가 영향을 끼친 것처럼도 느껴집니다. 그런 개인적이고 기호성이 강한 디자인이 스마트폰이 보급되기 시작한 2010년 이후에는 일종의 공공 사인 같은 디자인으로 바뀐 것도 우연은 아닐지도 모릅니다.

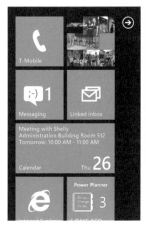
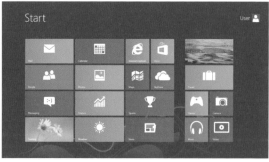

왼쪽/2010년, Windows Phone 7의 화면. 사인 시스템이 떠오르는 'Metro'라는 이름의 디자인 콘셉트. 위쪽/2012년, Windows 8의 스타트 화면. 어느 쪽이든 '아이콘' 표현을 크게 사용하여 매력적이지만, UI 측면에서는 조작 가능한 부분을 알기 어렵다는 문제도 많았다.

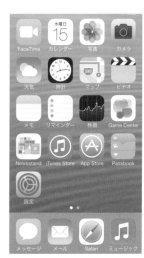

왼쪽/iOS 7의 홈 화편, 가운데/제어 센터, 오른쪽/설정 화면. 홈 화면이 아닌 쪽이 '플랫'한 느낌이 강하지만, 완전히 플랫한 것은 아니며 깊이감 있는 표현이나 조작 가능한 부분에는 미묘하게 그림자를 넣는 등 UI 측면의 고려도 이루어져 있다.

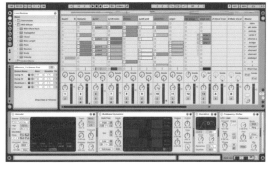

'플랫'한 UI를 꼽자면 2001년에 발매된 'Ableton Live'라는 음악 제작 소프트웨어의 UI는 완벽하게 플랫하다. 제작사는 독일의 회사로, 바우하우스나 디터 람스(Apple의 디자인에도 큰 영향을 끼쳤다고 여겨지는 독일 출신의 공업 디자이너) 등과 유사한 미의식도 느껴진다. 이외에도 전자 음악 계열의 앱에는 플랫 디자인 성향이 강한 것이 많다.

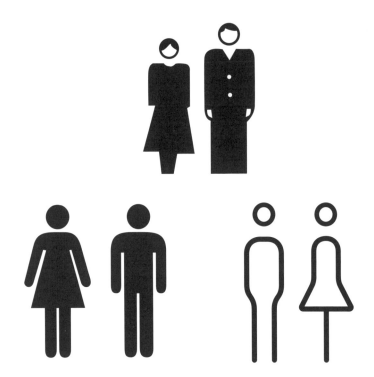

앞으로 아이콘 디자인은
어떤 식으로 변하게 될까

이 챕터에서는 빠른 걸음으로 수만 년에 걸친 아이콘의 여행을 함께해 봤습니다. 아이콘의 기능, 역할, 목적은 각 시대에 따라 크게 달랐습니다. 더욱이 20세기에 일어난 많은 비극은 사람들의 국가나 언어를 뛰어넘은 커뮤니케이션의 중요성을 강하게 느끼게 했습니다.

사람은 새로운 것을 제로부터 발명하는 것이 아니라, 필요에 따라 이미 존재하는 것을 그때그때 재이용하여 발명합니다. 퍼스널 컴퓨터와 아이콘의 만남은 아이콘의 역사상 최대 사건 중 하나일지도 모릅니다.

그리고 21세기에 들어서서 스마트폰이 가까워진 것은 불과 십여 년 사이의 일입니다. 현재 아이콘의 최대 역할은 대량의 정보와 접하는 사회에서 편리한 도구가 되어 준다는 점입니다. 이것은 과거와 크게 다른 부분이기도 하며, 아이콘도 기능성이 첫 번째로 요구되고 있습니다. 한편 사람의 형태·디자인에 대한 능력과 감각은 크게 달라진 것 같습니다. 정보기기가 또다시 새롭게 변화하게 될 미래에 기호 디자인은 어떤 식으로 사람들의 커뮤니케이션을 돕고, 또 변화시키게 될까요.

마지막으로 다음 페이지에서는 1990년대의 아이콘 폰트를 하나 소개하며 이 챕터를 마무리 짓고자 합니다.

스마트폰 다음으로 찾아올 미디어는
무엇일까요. 그에 따라 아이콘 디자인
도 영향을 받고 변화하게 될 테죠.

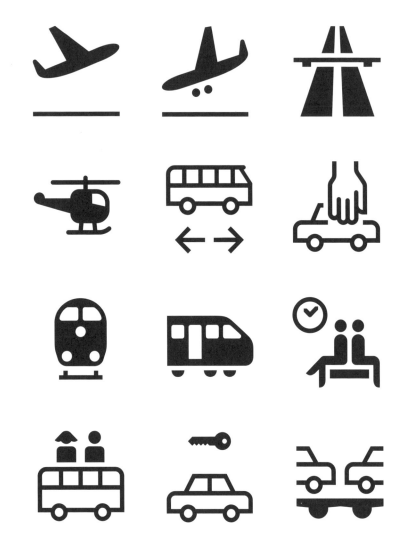

FF Transit Pict

Designed by MetaDesign in 1997.
Published by FontFont

'FF Transit Pict'는 베를린 교통국 (BVG)과 뒤셀도르프 공항을 위해 베를린의 MetaDesign 사가 개발한 시스템입니다.
이 시스템은 처음부터 컴퓨터의 문 자 폰트로 취급하게끔 설계되었습 니다. 디자인 스타일 면에서는 AIGA 픽토그램(p.60)의 연장선에 있으면서도, 아웃라인 스타일도 엿 보입니다.

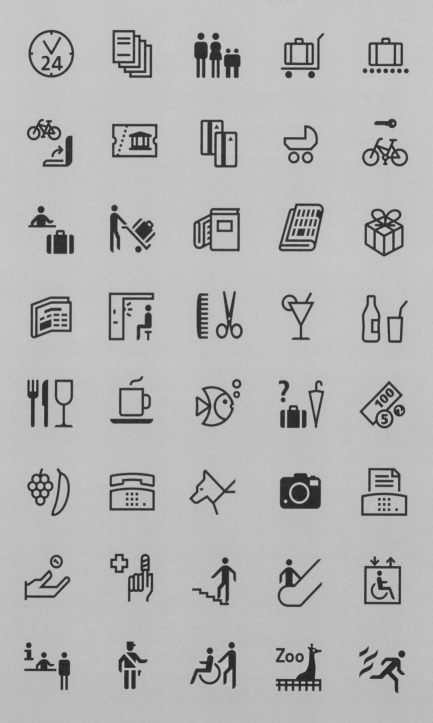

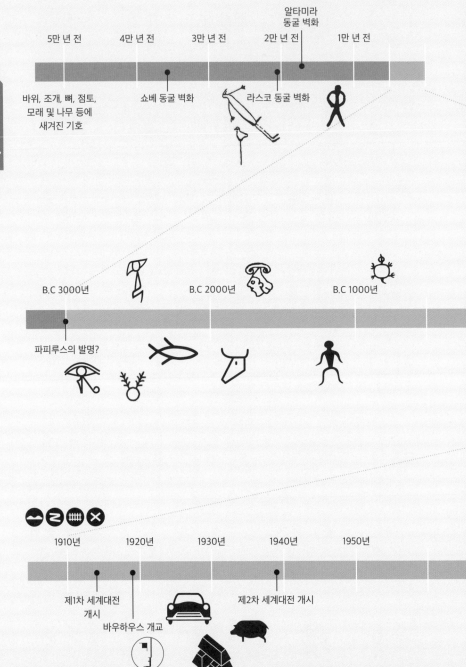

5만 년 전 4만 년 전 3만 년 전 2만 년 전 1만 년 전

알타미라
동굴 벽화

바위, 조개, 뼈, 점토,
모래 및 나무 등에
새겨진 기호

쇼베 동굴 벽화

라스코 동굴 벽화

B.C 3000년 B.C 2000년 B.C 1000년

파피루스의 발명?

1910년 1920년 1930년 1940년 1950년

제1차 세계대전
개시

바우하우스 개교

제2차 세계대전 개시

아이콘의 역사를 돌아보자
-아이콘 연표-

다시 한번 아이콘의 역사를 연표와 함께 돌아봅시다. 빙하기의 동굴 생활이라는 특수한 환경에서 목축·농경 생활의 시작과 정주화라는 생활의 변화. 파피루스의 발명, 종이의 발명, 인쇄 기술의 발전 등 기록 매체의 변화. 이동 기술의 발전에 따른 문화 충격과 교류. 그리고 컴퓨터, 스마트폰의 탄생 등 기호와 그 커뮤니케이션은 그 시대와 환경에 큰 영향을 받아 왔습니다.

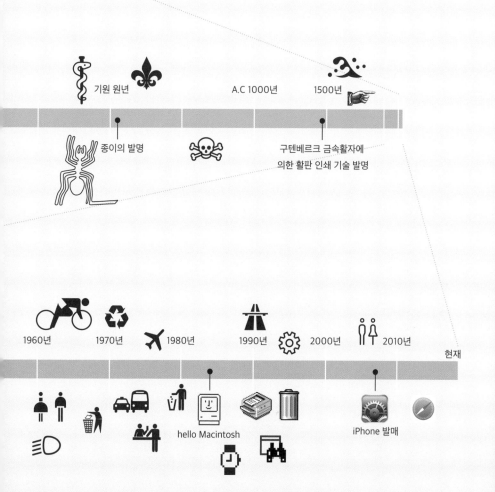

기원 원년 A.C 1000년 1500년

종이의 발명 구텐베르크 금속활자에 의한 활판 인쇄 기술 발명

1960년 1970년 1980년 1990년 2000년 2010년 현재

hello Macintosh iPhone 발매

chapter 3

아이콘을
만들어 보자

여기에서는 직접 아이콘을 만들 때의 포인트부터 실제 제
작 방식, 테크닉 등을 살펴볼 예정입니다.

※ 이 책의 테크닉은 기본적으로 Adobe Illustrator를 통
한 제작을 전제로 해설합니다.

아이콘 디자인 진행 방식

앞선 챕터에서는 인류가 만들고 사용해 온 다양한 기호를 살펴봤습니다. 모든 기호에 공통되는 점은 그것을 사용하는 사람들은 각각의 기호를 구별하여 사용할 수 있었다는 점입니다. 그런 점도 머릿속에 넣어 두고 실제로 아이콘을 디자인해 봅시다.

step 1

**어떤 것이든
목적을 재확인!**

디자인에는 목적이 있습니다. 아이콘을 왜 만들고 싶은지, 왜 사용하고 싶은지 재확인합니다.

→ p.84

step 2

**대상을
리서치하자**

예를 들어 사과 하나를 봐도 다양한 형태와 표현이 있습니다. 아이콘은 심플한 표현이기에 더욱 다양한 디자인을 조사해 봐야 합니다.

→ p.88

step 3

**형태의 스타일을
생각하자**

심플하게 표현해야 하므로 스타일이 가장 중요합니다. 여러 아이콘을 세트로 만들 때는 특히 공통되는 스타일을 먼저 생각합니다.

→ p.90

실제 제작할 때는 step 사이를 왔다
갔다 하는 일도 많습니다. 막혔다면
뒤로 돌아가는 것도 중요합니다.

step 4

러프 스케치는 중요

목적을 확인하고 리서치와 스타일도 빈틈없이
준비했다면 슬슬 모니터 앞으로 가고 싶어지겠
죠. 하지만 손으로 그리는 러프 스케치 과정에서
는 스스로도 생각하지 못한 아이디어나 확장성
이 나오기도 합니다.

→ p.92

step 5

실제로
만들어 보자

지금까지의 step을 바탕으로 드디어 실제로 형
태를 만들어나갑니다. 여기에서는 대표적인 2가
지 방법으로 아이콘을 만들어 봅니다.

→ p.94

step 6

브러쉬업을 하자

크게 힘을 들이지 않더라도 그럭저럭 깔끔하게 만
들 수 있는 것이 컴퓨터 시대의 디자인이지만, 한
단계 더 퀄리티를 높이기 위해서는 브러쉬업이 필
요합니다.

→ p.102

step
1

목적 확인①

왜 아이콘을 사용하는가

우선 처음에 전제부터 생각합시다. 왜 아이콘을 만드는가. 정말로 그 목적을 달성하기 위해서는 아이콘을 사용하는 것이 최선인가. 예를 들어 지도에서 단 한 번, 그것도 단 한 곳에서만 사용하는 경우라면 아이콘 표현보다 단어 쪽이 적합할지도 모릅니다. 다시 한번 왜 아이콘을 사용하는지 생각해 봅시다.

한눈에 정보를 전하고 싶다

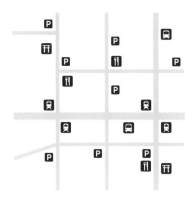

작은 공간에 많은 정보를 담고 싶다

멀리서도 눈에 띄게 하고 싶다

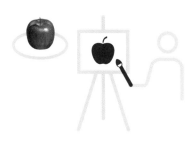

뉴트럴한 표현으로 만들고 싶다

목적 확인②

어디에서 사용하는가

아이콘을 사용하기로 정한 후, 다음으로 확인할 것은 어디에서 사용할 것인지 입니다. 컴퓨터나 스마트폰 화면에서 사용하는지, 잡지나 서적 등의 지면 안에서 사용하는지. 아니면 광고나 포스터에서 사용하는지, 실내에서 사용하는지 야외에서 사용하는지. 이에 따라 아이콘을 실제로 보게 될 사람과의 거리와 관계성이 정해집니다.

컴퓨터, 스마트폰 화면 등

잡지, 서적의 지면

광고, 포스터

간판, 야외

목적 확인③

'누가' 보는가

사전 지식이 없더라도 (그럭저럭) 의미를 알 수 있거나 추측할 수 있는 것이 아이콘 표현의 특징입니다. 하지만 사실 동그라미에 막대기가 달려 있으면 돋보기로 보이는 것은 우리가 그런 문법에 익숙해 있기 때문입니다. 반대로 말하면 대상이 어느 정도 정해진 상황에서는 '…'나 '≡'조차도 메뉴라는 의미로 전해지므로 어떤 사람이 이용하는지를 의식하는 것은 매우 중요합니다.

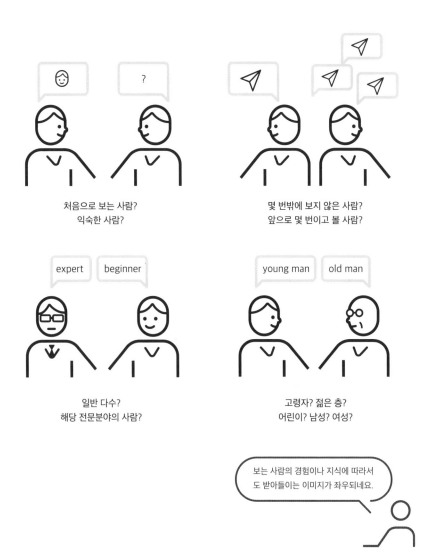

처음으로 보는 사람?
익숙한 사람?

몇 번밖에 보지 않은 사람?
앞으로 몇 번이고 볼 사람?

일반 다수?
해당 전문분야의 사람?

고령자? 젊은 층?
어린이? 남성? 여성?

보는 사람의 경험이나 지식에 따라서도 받아들이는 이미지가 좌우되네요.

목적 확인④

'무엇'을 전하고 싶은가

전하고 싶은 것은 무엇인가. 형태에만 과하게 신경을 쓰다 보면 쉽게 잊어버리게 됩니다. 전하고 싶은 것이 명확하게 존재하는 경우라면 그래도 괜찮습니다. 하지만 전하고 싶은 것이 광의인 경우, 아이콘의 대표가 되는 모티프로 정말로 목적을 달성할 수 있는지 반복해서 생각해 봐야 합니다.

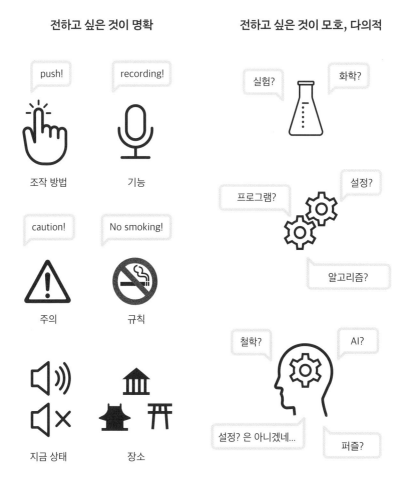

대상을 리서치하자①

무엇을 그릴지 정해져 있는 경우

리서치의 기본은 '몸을 움직이는 것'입니다. 예를 들어 바나나 아이콘을 만든 다면 우선 바나나 농원에 찾아가는 것입니다. 하지만 그런 진리를 알더라도 언제나 직접 몸을 움직이기 어려운 상황이 대부분이고, 실제로는 검색 사이트에 접속하여 이미지를 검색하는 일이 많겠죠. 그런 경우에도 단순히 '○○ 아이콘'으로 검색하는 것이 아니라 배경과 역사 등을 배움으로써 디자인의 아이디어가 확장되어 나가기도 합니다. 그리고 인터넷 이미지는 전부 무료인 것은 아닙니다. 저작권에 주의하세요!

Google 검색에서 'banana icon' 등으로 검색해 봅니다. 표현 아이디어 등을 참고하는 것은 좋지만 너무 과하게 영향을 받아서는 안 됩니다.

Google에서 '바나나의 역사'로 검색한 결과. 모티프의 배경에 있는 지식을 얻음으로써 디자인 아이디어가 떠오를 수 있습니다.

Google 검색에서 'banana 사진' 등으로 검색해 봅니다. 모티프에 따라서는 가장 먼저 리서치하는 경우도 많겠죠.

Pinterest(https://www.pinterest.com)는 스타일의 변형이나 트렌드를 알 수 있는 편리한 서비스입니다. 자신의 '취향'을 재발견하는 단서가 되기도 합니다.

자신이 좋아하는 '취향'의 공통점을 찾아보세요.

대상을 리서치하자②

애초에 무엇을 그리면 좋을까?

'바나나 아이콘'이 대상이라면 크게 어렵지 않을지 모르지만, 실제로는 '과일 가게 아이콘', '과수원 아이콘' 등 보다 넓은 개념을 표현하고 싶은 경우도 많습 니다. 어떤 한 물건을 대표로 삼을지, 아니면 추상적인 형태로 이미지를 환기 할지. 또한 같은 아이콘이어도 어디에 놓이고 어떤 문맥으로 사용하는지에 따 라서도 보이는 방식이 달라집니다.

키워드를 적어 본다

대상 단어를 중심으로 연상 게 임처럼 떠오른 단어를 적어 봅 시다. 혼자서 하는 것이 아니라 주변 사람들에게 떠오르는 단 어를 물어봐도 좋습니다.

키워드를 정리한다

키워드 중에서 형태나 움직임을 표현할 수 있는 것을 정리합니다. 다음으로는 반대로 이 형태에서 무슨 단어가 연상되는지 생각해 봅니다. 또한 여러 개를 조합함으 로써 또 다른 의미가 떠오르는 경 우도 있습니다.

익숙한 '톱니바퀴' 아이콘도 이렇 게 나열하니 '공학' 아이콘으로 보이네요.

형태의 스타일을 생각하자①

스타일로 공유, 인식된다

아이콘 디자인에서 스타일이란 무엇일까요. 스타일이란 형태이자 양식입니다. 심플한 요소로 만든 아이콘에서는 일관된 스타일을 사용함으로써 작은 차이가 인식되며, 전하고자 하는 의미가 전해집니다.

가늘다→굵다

네모지다→둥글다

연하다→진하다

단순→복잡

형태의 스타일을 생각하자②

반복함으로써 스타일이 된다

어떻게 하면 개성적인 '스타일'을 만들 수 있을까요. 가장 심플한 방법은 같은 방식을 반복하는 것입니다. 통일된 패턴은 스타일이 됩니다. 동시에 중요한 것은 그 통일된 패턴에 목적하는 사고방식과 겹치는 부분이 포함되고, 서로 잘 어우러져야 한다는 점입니다.

포인트로 같은 색을 넣는다

같은 각도로 기울인다

아웃라인만 남긴다

선의 일부를 자른다

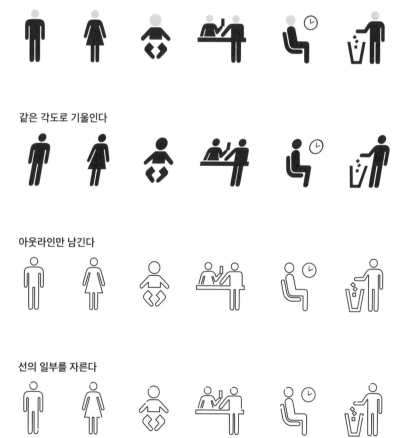

러프 스케치의 중요성

종이 위에서 손을 움직이자

목적을 확인하고 모티프를 정해 리서치를 한 후 형태의 콘셉트를 생각했습니다. 자, 드디어 실제 디자인으로 나아갈 때입니다. 이때 화면을 앞에 두고 곧장 마우스를 잡고 싶어질 테지만, 일단 모니터에서 벗어나서 아날로그적인 방법으로 러프 스케치를 그려보는 것이 더 빠를 때도 있습니다. 디자인의 초기 단계부터 앱을 사용하면, 앱으로 구현하기 쉬운 방식으로 사고나 아이디어가 좁아질 수 있습니다.

아이디어를 낼 때는 손으로 그리는 쪽이 빠른 경우도 의외로 많다.

지금까지의 정리

디자인은 왔다 갔다 하면서

지금까지는 step을 순서대로 진행하는 것처럼 설명했지만, 실제 디자인 작업은 앞서 소개한 흐름을 왔다 갔다 하는 경우가 더 많습니다. 러프 스케치를 그려 본 후에 다시 리서치의 필요성이 느껴지거나, 디자인을 생각하는 과정에서 최초의 목적에서 벗어난 탓에 목적의 재확인으로 돌아가는 일도 많습니다. 하지만 돌아간다고 해서 기존의 작업이 쓸모없어지는 것은 아닙니다.

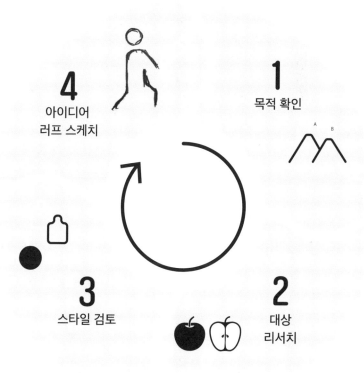

4 아이디어 러프 스케치

1 목적 확인

3 스타일 검토

2 대상 리서치

고민이 된다면 돌아가는 것도 중요합니다. 급할수록 천천히 간다는 정신으로요.

step
5

실제로 만들어 보자①

트레이싱 방식으로 만들기 1

그렇다면 지금부터는 실제로 아이콘을 만들어 봅시다. 우선 모티프가 되는 아이템의 사진을 트레이싱해서 만드는 방법입니다.

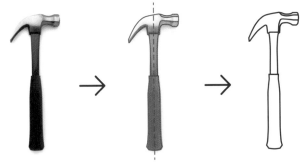

우선 트레이싱할 원본 사진을 찾습니다. 인터넷 등에서 찾는 것도 좋지만, 직접 촬영하는 것도 손쉬운 방법입니다.

Illustrator 등의 앱으로 아웃라인을 트레이싱합니다. 중심선 부근에 선을 그은 후, 좌우의 심메트리를 의식하면 좋습니다.

아웃라인의 색을 먹색으로 바꾸었습니다. 모든 선을 같은 굵기로 그리면, 이것만으로도 어느 정도 일러스트처럼 보입니다.

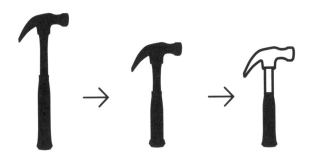

모든 부분의 색을 채워서 이른바 실루엣 상태로 만듭니다. 사물에 따라서는 이것만으로도 충분히 아이콘으로 쓸 수 있는 경우도 있습니다.

종횡비를 1:1에 가깝게 수정하면 아이콘 느낌이 증가합니다. 여기에서는 세로 방향을 줄여서 변형했습니다.

아웃라인 부분과 색이 채워진 부분을 나누고, 아웃라인 부분을 살짝 굵게 다듬으면 끝입니다.

실제로 만들어 보자②

트레이싱 방식으로 만들기 2

왼쪽의 장도리와 같은 방식으로 이번에는 모래시계 아이콘을 만들어
봅니다. 모래시계는 '시간의 경과'를 상징하는 아이콘으로 자주 사용됩
니다.

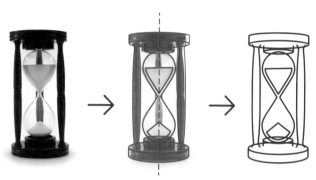

우선 원본 사진을 찾습니다.

왼쪽 페이지와 같은 식으로 트
레이싱합니다. 처음에는 알아
보기 쉬운 색으로 트레이싱했
습니다. 원 도구와 '라이브 코
너※' 기능을 사용하면 편리합
니다.

아웃라인의 색을 먹색으로 바
꿨습니다. 나중에 색을 채울 부
분은 러프하게 트레이싱한 상
태입니다.

'모서리를 조금 둥글게 하면
부드러운 인상을 줍니다'

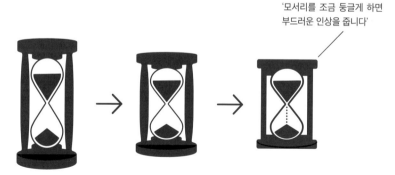

색을 채울 부분에 색을 칠했습니다.

왼쪽 페이지와 비슷하게 상하
를 줄여서 비율을 바꿨습니다.
확대 축소 도구로 종횡비를 변
경, 세로 방향만 축소한 상태입
니다.

아웃라인 부분을 조금 굵게 키
우고, 다른 요소도 애매한 커브
등은 직선으로 바꾸고 가다듬
으면 완성입니다.

※Illustrator의 기능으로, 각도를 간단히 둥근 형태로 변형할 수 있는 편리한 기능. 자세한 내용은 P.106 참조.

실제로 만들어 보자③

그리드 방식으로 만들기 1

기호 느낌의 아이콘을 효율적으로 손쉽게 만드는 방법 중 하나가 그리드를 바탕으로 만드는 방법입니다. 앞 페이지에서 만든 장도리와 모래시계 아이콘을 그리드를 바탕으로 만들어 봅시다.

18×18 2mm

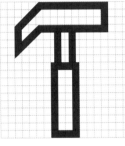

우선 그리드의 수를 정합니다. 여기에서는 18×18으로 만들어 봅니다. 이번에는 2mm의 그리드로 작성합니다.

앞 페이지에서 만든 아이콘을 참고로 2mm 두께의 획으로 대강 그리드를 따라 아웃라인을 그립니다.

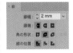

'모퉁이'를 중앙의 '둥근 연결'로 설정하면 그것만으로도 아이콘 느낌이 증가합니다.

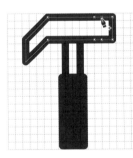

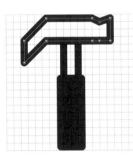

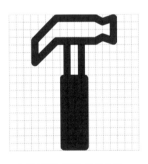

여기에 약간의 변형을 가해 봅시다. 펜 도구의 '고정점 추가 도구'로 그리드를 따라 고정점을 추가합니다.

이 아이콘은 2mm 그리드이지만 그 절반에 해당하는 1mm만큼만 고정점을 낮춥니다.

아랫부분도 같은 방식으로 1mm 올리면 완성입니다.

실제로 만들어 보자④

그리드 방식으로 만들기 2

모래시계도 같은 방식으로 만들어 봅니다. 포인트 중 하나는 정원(正圓, 완전한 동그라미) 등의 심플한 형태를 조합하여 전체를 형상화하는 것 입니다. 구체적으로 하나하나 순서대로 진행해 봅시다.

우선 대략적인 형태를 잡습니다. 유리 부분에는 정원을 2개 배치했습니다.

원을 반으로 잘라 각각을 연결하고, 중앙 쪽으로 살짝 붙입니다.

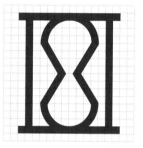

좌우를 같은 식으로 연결합니다.

'라이브 코너' 기능으로 자연스러운 곡선으로 바꿉니다.

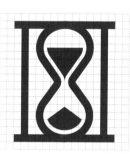

오프셋 패스, 패스파인더 기능 등을 사용하여 모래 부분을 그립니다.

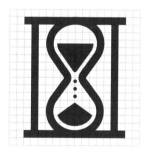

떨어지는 모래 표현을 추가하면 완성입니다. 모래 표현은 사이즈를 줄여도 뭉개지지 않는 크기로 조절하세요.

그리드 방식으로 만들기 3

앞 페이지에서는 18×18의 그리드로 만들었지만, 그리드의 수를 바꿈으로써
표현과 인상도 크게 달라집니다.

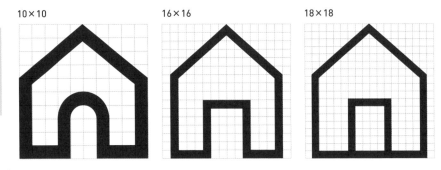

10×10 16×16 18×18

굵은 그리드로 아이콘을 만들기란 쉽지 않지만
능숙해지면 특징이 있는 아이콘을 만들 수도 있
습니다.

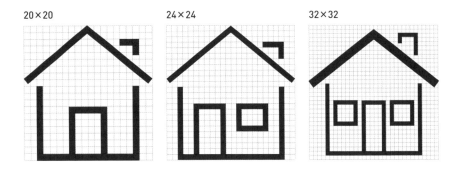

20×20 24×24 32×32

이 정도로 세밀한 그리드라면 그리드 2개 분량
두께의 선도 사용할 수 있게 됩니다.

18×18

18×18

모서리를 둥글게 함으로써 심플한 아이콘에서
다양한 스타일의 아이콘을 만들 수도 있습니다.

18×18

18×18

18×18

위와는 반대로, 곡선을 전혀 사용하
지 않는 아이콘도 독특한 느낌의 아
이콘이 됩니다.

그리드 안에 타원을 사용함으로써 입체적
인 아이콘을 만들 수 있습니다.

32×32

32×32

그리드를 이용하는 이유는 선의
위치와 두께를 통일할 수 있다는
점뿐만은 아닙니다. 오히려 선과
선 사이, 공백인 공간을 통일하는
데 더욱 효과적입니다.

얼핏 그리드를 느끼기 어려운 아이
콘도 세세한 그리드를 이용함으로
써 통일감 있고 완성도 높은 아이콘
을 만들 수 있습니다.

실제로 만들어 보자⑥

그리드 방식으로 만들기 4

step 5의 마지막으로 흔히 보는 아이콘을 18×18로 완성한 예시를 소개합니다. 많은 예시는 오른쪽 페이지처럼 그리드를 베이스로 삼아 그리드 폭의 선으로 대강의 형태를 잡은 후에 '라이브 코너' 기능으로 각도를 조절하여 만들었습니다. 라이브 코너 기능에 대해서는 p.106에서 자세히 설명합니다.

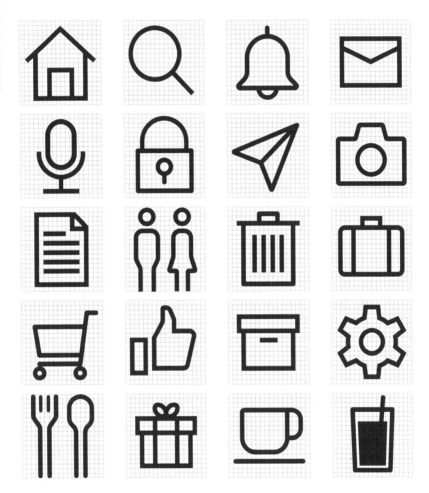

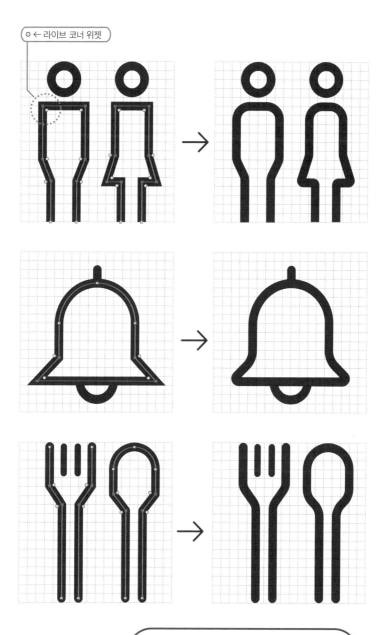

여러 모서리를 동시에 둥글게 만들고 싶을 때는 둥글게 하고 싶은 모서리를 전부 직접 선택 도구로 선택한 후, 어느 하나의 라이브 코너 위젯을 드래그하면 됩니다!

브러쉬업의 포인트①

화이트 스페이스, 빈틈 체크

아이디어를 바탕으로 디자인을 완성했다고 끝이 아닙니다. 특히 컴퓨터로 누구든 균일하고 깔끔한 선을 그릴 수 있게 됨으로써 어느 정도 완성도 높은 결과물을 손쉽게 만들 수 있는 세상이 되었습니다. 따라서 한 단계 더 높은 완성도를 목표로 삼기 위해서는 세세한 부분까지 신경 써야 합니다. 우선 처음으로 확인해야 하는 부분은 요소와 요소 사이의 빈틈, 즉 화이트 스페이스입니다.

요소와 요소 사이는 중요한 포인트입니다. 눈으로 보고 밸런스를 조절하세요.

빈틈은 특별히 의도한 경우가 아니라면 너무 좁아서도 너무 넓어서도 안 됩니다.

원과 원 같은 요소 사이의 빈틈은 그리드뿐만 아니라 외관도 확인하며 수정하세요.

브러쉬업의 포인트②

모서리 체크

모서리 처리는 전체적인 완성도에 큰 영향을 끼칩니다. 아래 그림에서는 뾰족한 모서리를 처리하는 법과 수평선·수직선을 제외한 선의 끝단을 처리하는 법에 관해 설명합니다. 어떤 것이 옳다는 것이 아니라, 콘셉트에 따라 전체를 통일하는 것이 가장 중요합니다.

왼쪽은 일반적인 모서리, 중앙의 모서리는 '획' 패널의 옵션인 '모퉁이'에서 '둥근 연결'을 선택하여 모서리를 조금 둥글게 했지만, 안쪽 부분은 뾰족한 채입니다. 오른쪽 모서리는 '라이브 코너' 기능으로 둥글게 한 후에 패스의 아웃라인을 잡아 안쪽 곡선도 조절하였습니다.

수평선·수직선 이외의 선의 끝단 처리에는 크게 3가지 방법이 있습니다. 왼쪽은 선을 있는 그대로 직각으로 자른 패턴. 중앙은 '획' 패널의 옵션 '단면'에서 '둥근 단면'을 선택한 패턴. 오른쪽의 끝단은 패스의 아웃라인을 잡은 후에 '패스파인더'를 사용하여 수평으로 자른 패턴입니다.

모서리의 둥근 정도를 바꾸면 전체적인 스타일이 크게 달라집니다.

step

6

브러쉬업의 포인트③

그리드는 기준일 뿐

지금까지 아이콘 작성 시 그리드를 사용하는 장점에 대해 반복해서 설명했지만, 그렇다고 해서 그리드가 만능인 것은 아닙니다. 제작단계 초기에 베이스로 사용할 때는 장점이 많지만, 그것에 너무 사로잡혀서 그리드에서 벗어나는 것을 겁내면 안 됩니다. 특히 브러쉬업을 할 때는 그리드에서 벗어나는 것도 필요합니다.

컵의 경우 보통 아래쪽이 옆쪽보다 미묘하게 도톰합니다. 그리드를 기준으로 삼되, 눈으로보고 밸런스를 조절합시다.

이런 미묘한 부분은 자신의 감각을 믿고 눈으로 조절합시다. 이아이콘의 경우, 하나를 정한 후에60도씩 회전하여 복사했습니다.

그리드에 너무 집착하지 말고, 밸런스가 나쁘다고 느껴질 때는 과감하게 벗어나도 좋습니다. 하지만 빈틈의 폭은 그리드를 의식하세요.

브러쉬업의 포인트④

전체를 다시 한번 수정

부분을 너무 신경 쓰다 보면, 그것은 그것대로 밸런스가 나빠질 우려가 있습니다. 전체와 부분을 오가며 조절하며 브러쉬업하세요. 지금까지의 브러쉬업 포인트를 정리했습니다.

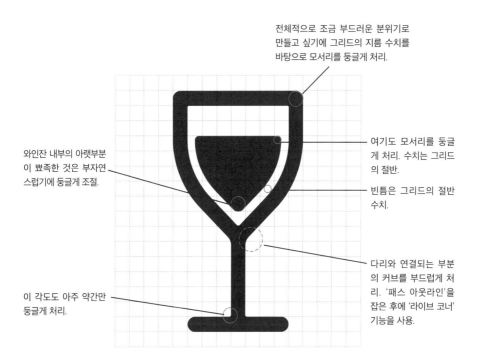

전체적으로 조금 부드러운 분위기로 만들고 싶기에 그리드의 지름 수치를 바탕으로 모서리를 둥글게 처리.

여기도 모서리를 둥글게 처리. 수치는 그리드의 절반.

빈틈은 그리드의 절반 수치.

다리와 연결되는 부분의 커브를 부드럽게 처리. '패스 아웃라인'을 잡은 후에 '라이브 코너' 기능을 사용.

와인잔 내부의 아랫부분이 뾰족한 것은 부자연스럽기에 둥글게 조절.

이 각도도 아주 약간만 둥글게 처리.

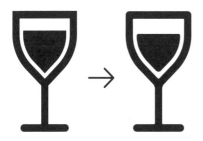

왼쪽이 그리드를 따라 패스로 그린 와인잔이며, 오른쪽이 위에서 설명한 방식대로 조절한 후의 와인잔입니다.

아이콘 제작에 활용 가능한 2가지 도구
-'라이브 코너'와 '패스파인더' -

여기에서는 Illustrator에서 아이콘을 만들 때 자주 사용하는 '라이브 코너'와 '패스파인더' 사용법을 '물방울'과 '하트' 아이콘 작성을 샘플로 간단히 설명합니다.

STEP 1
'물방울'의 간단한 제작법입니다. 우선 정사각형을 그리고 45도 회전합니다.

STEP 2
직접 선택 도구로 위쪽 고정점을 선택하여 위로 쭉 늘립니다.

⊙ ← 라이브 코너 위젯

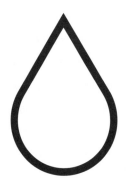

STEP 3
이번에는 아래 3곳의 고정점을 직접 선택 도구로 선택, 라이브 코너 위젯이 표시되므로 3개 중 어떤 것이든 좋으니 선택하여 안쪽으로 쭉 당깁니다.

STEP 4
물방울이 완성되었습니다.

'물방울'이나 '하트'는 정말로 아름다운 형태로 만들고자 한다면 그리 쉽지 않습니다.

chapter 3

—————————— technique ——————————

STEP 1

'하트'의 간단한 제작법입니다. 우선 원을 2개 그려 약간 겹친 후 전체를 선택한 상태로 '패스 파인더' 패널에서 '도형 모드'의 '합치기'를 클릭합니다.

STEP 2

'합치기'를 하면 하나의 오브젝트가 됩니다. 이어서 아래 3곳의 고정점을 직접 선택 도구로 선택하여 잘라냅니다.

STEP 3

잘린 패스의 양쪽 끝을 '오브젝트'→'패스'→'연결'로 연결합니다. 하트의 상단이 완성되었습니다.

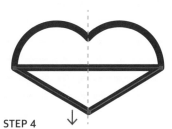

STEP 4

하트의 상단에 맞춰서 우선 삼각형 오브젝트를 만듭니다. 중심 아래쪽 고정점을 균형감이 느껴지는 위치로 이동합니다. 그리고 윗부분과 '합치기'합니다.

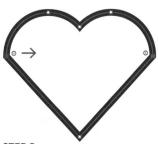

STEP 5

여기까지 왔다면 물방울과 거의 같습니다. 좌우 2곳의 고정점을 직접 선택 도구로 선택, 라이브 코너 위젯이 표시되면 2개 중 어느 하나를 선택하여 안쪽으로 죽 당깁니다.

STEP 6

하트가 완성되었습니다.

'패스파인더' 패널에는 '합치기' 외에도 여러 오브젝트를 조합하여 새로운 오브젝트를 만드는 기능이 있습니다. 다양하게 테스트해 보세요.

해외에서 만난
아이콘·픽토그램

아이콘·픽토그램은 세계 언어라고 불리지만, 그 디자인은 트렌드나 문화의 영향에 따른 차이나 경향도 있습니다. 또한 전하는 내용의 긴급성이나 중요성, 공간 자체의 분위기 등에 따라 디자인의 우선도도 달라집니다. 여기에서는 파리와 런던 등에서 본 아이콘과 픽토그램을 살펴봅니다.

라인이 주가 된 아이콘은 액정화면과 잘 어우러진다(싱가포르)

잘 보면 눈과 입이 귀여운 픽토그램(싱가포르)

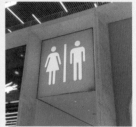

역이나 공항의 화장실 픽토그램은 커다란 것이 많다

파리 지하철역의 주의사항(하지만 프랑스어뿐)

마찬가지로 파리 지하철 플랫폼의 안내문(마찬가지로 프랑스어뿐)

파란색을 사용하여 순간 헷갈리는 여자 화장실

에스컬레이터의 사회적 거리두기 권장

백화점 옥상에서의 금지 사항 관련 픽토그램

긴급성이 낮은 경우라면 세밀한 아이콘도 고급스럽다

※ 별도 기재가 없는 사진은 2023년의 파리 시내의 것입니다.

chapter 3

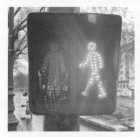

얼굴이 비어 있는 것만으로도 분위기가 달라진다

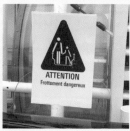

모던한 아이콘과 아파 보이는 표현의 조합

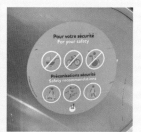

에스컬레이터의 금지 사항. 색의 조합이 그다지 시인성이 좋지 않다

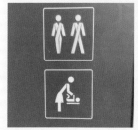

유로스타 내의 화장실. 리본이 콘셉트일까?

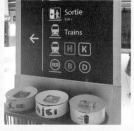

위쪽 게시판의 색도 예쁘지만, 휴지통의 색도 예쁘다

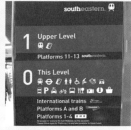

전철역은 픽토그램의 보고지만, 이것은 너무 과한 느낌?(런던)

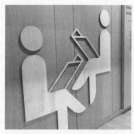

20세기 독일을 대표하는 그래픽 디자이너 중 한 명인 Otl Aicher가 디자인한 픽토그램(런던)

리얼한 신체 라인이 나체처럼도 보인다(런던)

검은색과 금색을 사용하여 영국 느낌이 난다(런던)

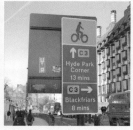

얼핏 곡예를 하는 것처럼도 보이는 자전거 아이콘(런던)

이것도 라인이 주가 되는 픽토그램이다(런던)

특별한 아이콘,
화살표와 풍경 아이콘

다양한 아이콘·픽토그램 중에서 유일하다고 말해도 좋을 정도로 특별한 작용을 하는 데다가 가장 자주 보게 되는 아이콘이 있습니다. 바로 '화살표' 아이콘입니다. 그 특별한 작용을 한마디로 하면 '손짓, 발짓(제스처)'을 대체한다고 해도 좋지 않을까요. 기본적으로 거리에 있는 화살표는 '저쪽', '이쪽', '여기'처럼 방향을 가리키는 것이 대부분이지만, 다운로드나 업로드처럼 위나 아래를 가리키는 화살표도 '준다', '받는다'라는 감각에서 기인한 것이라고 말할 수 있습니다.

또 하나의 특별한 아이콘은 조금 개인적이긴 하지만, '풍경' 아이콘입니다. 옛날에는 카메라의 초점거리 선택 시 원거리를 가리키는 표현으로 사용되었지만, 지금은 의미가 확장되어 사진 그 자체를 의미하게 되었습니다. 이 아이콘의 신비로운 점은 무엇에 대한 추상화인지를 한번 알게 되면, 광대한 풍경으로 느껴지는 데다가 깊이감까지 느껴진다는 점입니다. 이 아이콘을 보다 보면 사람은 자연을 인식하는 능력을 사용하여 그림뿐만 아니라 문자도 읽고 있는 것 아닐까, 하는 신기한 기분이 듭니다.

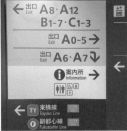

거리의 안내 사인이나 유도등으로 익숙한 이 화살표의 형태는 '벨기에식 화살표(Belgian arrow)'라고 불립니다. '벨기에에서 제안한 안'을 ISO 국제 규격으로 채용했다는 점에서 그렇게 불리고 있습니다.

그야말로 제스처 느낌의 화살표 기호는 ISO 국제 규격 이전부터 존재했습니다(12세기 경부터라고 합니다).

지그재그와 동그라미가 산과 태양으로 보입니다. 한번 설명을 들으면 많은 사람이 이해할 수 있는 것이 바로 아이콘 표현의 특징입니다. 이러한 능력은 사람이 태어나면서 가지고 있는 형태에 대한 반응일까요. 아니면 후천적으로 학습한 것일까요. 아마 쌍방의 상호작용이라고 봐야 하겠네요.

chapter 4

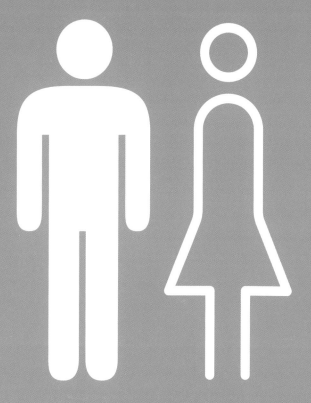

아이콘의 변형

아이콘은 어떤 것이든 같을까요? 심플하기에 콘셉트나 아이디어에 따라 차이와 스타일이 생겨납니다. 여러 개를 만들어 세트처럼 사용하면 하나의 브랜드로 느껴지게 하거나 특정한 아이덴티티를 빚어낼 수도 있습니다.

'아이콘'이란 전부 똑같을까?
다양한 스타일을 시도해 보자

아이콘 디자인은 알기 쉽게 그 의미와 기능을 사용자에게 전하기 위해 필요 최소한의 디테일로 심플하게 표현해야 하므로 필연적으로 모양이 비슷해질 때가 많습니다.

하지만 오히려 심플하기 때문에 작은 차이가 전체의 디자인에 큰 영향을 끼친다고도 말할 수 있습니다. 특히 복수의 아이콘을 만들 때는 서체와 마찬가지로 통일된 전체의 디자인 콘셉트가 중요하며, 이것이 완성도에 큰 영향을 끼치게 됩니다. 또한 아이디어나 약간의 디테일과 색채를 가미함으로써 그 캐릭터나 분위기를 연출할 수도 있습니다.

또한 아이콘 디자인도 트렌드나 목적에 따라 변화합니다. 현재의 주류는 아웃라인을 주체로 한 아이콘이지만, 컬러풀한 그러데이션이나 둥그스름한 형태의 아이콘도 흔히 볼 수 있습니다. 이번 챕터에서는 다양한 디자인과 아이디어를 살펴봅니다.

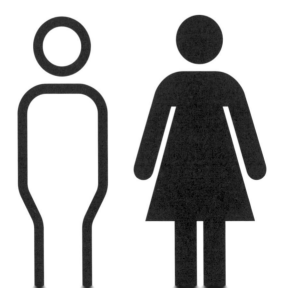

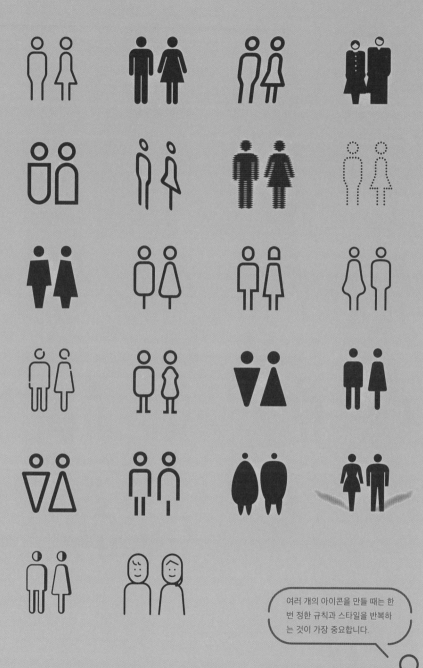

여러 개의 아이콘을 만들 때는 한 번 정한 규칙과 스타일을 반복하는 것이 가장 중요합니다.

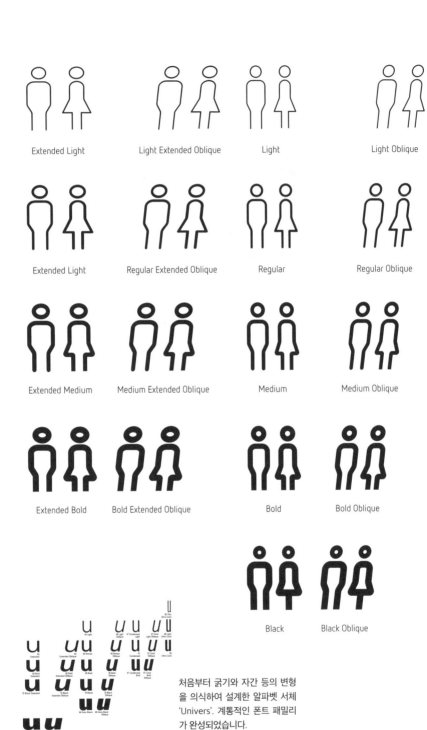

Extended Light Light Extended Oblique Light Light Oblique

Extended Light Regular Extended Oblique Regular Regular Oblique

Extended Medium Medium Extended Oblique Medium Medium Oblique

Extended Bold Bold Extended Oblique Bold Bold Oblique

Black Black Oblique

처음부터 굵기와 자간 등의 변형
을 의식하여 설계한 알파벳 서체
'Univers'. 계통적인 폰트 패밀리
가 완성되었습니다.

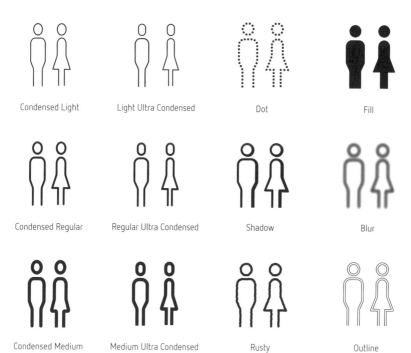

| Condensed Light | Light Ultra Condensed | Dot | Fill |

| Condensed Regular | Regular Ultra Condensed | Shadow | Blur |

| Condensed Medium | Medium Ultra Condensed | Rusty | Outline |

폰트 패밀리라는 사고방식

'그림 문자'이므로
'폰트 패밀리'를 참고할 수 있다

앞 페이지에서 아이콘과 서체를 비교하는 이야기가 나왔습니다. 그런데 서체에는 '폰트 패밀리'라고 불리는, 같은 콘셉트로 통일된 디자인을 바탕으로 굵기나 자간을 달리하거나, 이탤릭체 등으로 변형한 파생 폰트를 모은 그룹이 있습니다. 이런 폰트 패밀리는 그림 문자인 아이콘에서도 비슷한 방식으로 변형 아이콘을 만들 때 참고할 수 있습니다.

이 페이지에서는 폰트 패밀리에서 흔히 볼 수 있는 변형을 사람의 아이콘으로 만들어 봤습니다. 그 밖에도 타이틀용으로 만들어진 장식 폰트나 디스플레이 폰트 같은 디자인은 아이콘 디자인을 생각할 때 참고할 수 있습니다.

선의 굵기만 바꿔도
인상은 크게 달라진다

아이콘을 변형할 때 우선 떠오르는 것은 라인 스타일의 아이콘에서 선의 굵기를 변화시키는 것입니다. 선의 굵기를 바꾸면 화이트 스페이스에도 영향을 끼치며, 전체적인 인상이 크게 달라집니다.

처음에 선의 굵기를 정하지 않은 채 만든 후, 나중에 조절하려고 하면 선과 선 사이의 간격이 달라져서 밸런스가 나빠지거나 요소가 달라붙어 버릴 수도 있습니다. 가장 얇은 선의 폭에 맞춰 그리드를 그린 후에 아이콘을 작성하는 등 공백 부분에도 주의를 기울이며 만듭시다.

모서리 처리 방식에 따라
전체적인 인상은 크게 달라진다

서체의 폰트 패밀리 안에는 '둥근고딕', 'Rounded' 등 문자 요소를 둥그스름하게 처리한 서체가 있습니다. 아이콘에서도 마찬가지로 골격 디자인 자체는 같더라도 모서리를 둥글게 처리함으로써 인상을 크게 바꿀 수 있습니다.

검게 칠한 면을 메인으로 하는
아이콘 디자인

최근에는 선을 주체로 하고 바탕이 하얀 투명감이 감도는 아이콘이 트렌드입니다. 하지만 예부터 픽토그램처럼 안쪽을 검게 가득 채운 아이콘도 방식에 따라서는 하나의 스타일이 됩니다. 곡선을 살린 채 안쪽을 채우면 귀여운 인상을 주며, 직선으로 그린 테두리 안쪽을 검게 채우면 견고한 인상을 줍니다.

검게 칠한 면이 많은 아이콘의 경우, 화이
트 스페이스의 면적과 형태도 중요한 요소
입니다. 흰색도 하나의 색이라는 감각으로
만들어 보세요.

선을 닫지 않은
빈틈이 있는 아이콘

디자인이나 일러스트 분야에서도 흔히 볼 수 있는, 선을 닫지 않고 일부를 열어두는 수법은 아이콘 디자인 세계에서도 자주 쓰이는 방식입니다. 열린 공간이 있는 디자인은 명랑함이 느껴지고 투명감이 감도는 것이 특징입니다.

빈틈인 공간도 중요한 디자인 요소입니다. 자르는 위치나 빈틈의 양은 규칙을 정해 통일하세요.

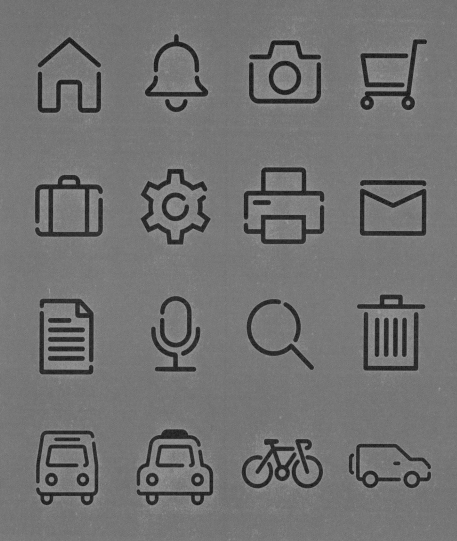

파츠를 나누는 부분에 따라 일부에만
색을 넣는 등의 변형도 만들기 쉬워집
니다.

원, 수직선, 수평선, 45도의 선만으로
아이콘을 만들어 본다

스타일이란 무언가를 더하는 것이 아니라 금지하거나 제한함으로써 생겨납니다.
여기에서는 기본적으로는 직선만 사용하고, 각도도 수평·수직·45도의 선과 원으
로만 이루어진 아이콘을 생각해 봤습니다. 규칙을 반복함으로써 강한 스타일과
아이덴티티가 생겨납니다.

chapter 4

실루엣 느낌의 아이콘을
최대한 단순화해 본다

이른바 아이콘 느낌이 드는 디자인의 특징으로서 간략화, 추상화라는 프로세
스가 있습니다. 하지만 형태를 간략화하면 세세한 차이가 전해지지 않을 수도
있습니다. 간략화하면서도 기호적인 표현을 만들고 싶은 경우에는 윤곽선 안
쪽을 검게 칠한 단색 실루엣 표현이 적합합니다.

실루엣은 오래전부터 존재하는 표현이므로 클래식한 분위기도 느껴집니다.

굵은 비트맵 아이콘은
레트로한 분위기

전설적인 초대 Macintosh의 아이콘은 32×32 픽셀의 도트맵 형식 아이콘이
었습니다. 현재도 디스플레이 자체는 비트맵으로 표시되지만, 해상도가 높아
진 결과 도트를 의식하지 않고 아이콘 디자인을 할 수 있게 되었습니다. 지금
도 도트가 느껴지는 아이콘이나 일러스트는 유명한 스타일 중 하나입니다.

왼쪽은 1978년의 유명한 게임 '스페이스 인베이더'의 캐릭터입니다. 일반인이 처음으로 눈으로 본 비트맵 아이콘은 비디오 게임의 캐릭터일지도 모르겠네요.

둥그스름한 도트로 만드는 아이콘은
전자게시판 느낌

도트로 만든다는 의미에서는 앞 페이지의 스타일과도 닮았지만, 전구나 LED
등을 이용한 전자게시판은 얼마 전까지 길거리에서 만날 수 있는 우리와 가장
밀접한 정보 게시 매체였습니다. 전자게시판에는 문자뿐 아니라 그림 기호가
흘러나오기도 했으며, 하나의 스타일과 분위기를 갖고 있었습니다.

레트로한 분위기와 함께 깊은 풍미가 느껴지네요!

icon design: HATAI Katsuhiro

라인 스타일 아이콘을
점선으로 만들어 본다

점선이란 참 신기한 선입니다. 점이 너무 멀리 떨어지면 선으로 인식되지 않으며, 너무 가까우면 일종의 '탕후루'처럼 되어 버립니다. 요소 면에서는 앞 페이지의 둥근 도트 아이콘과 닮은 점도 있지만, 둥근 도트는 주기적으로 나열된 매트릭스가 구성의 베이스로 느껴지는 것에 비해, 점선은 기본적으로 선이 느껴지는 점이 특징입니다.

원상태로도 가벼운 라인 스타일의
아이콘이 더욱더 공백이 많아져서
가볍고 경쾌해집니다!

아이콘 일부에
핀포인트로 색을 넣는다

아이콘 일부에 색을 넣는 것만으로도 인상이 크게 달라집니다. 색 선정 방식이
나 삽입 방식에 일정한 규칙을 만듦으로써 하나의 브랜드처럼 느껴지게 만들
거나 통일된 인상을 줄 수 있습니다.

chapter 4

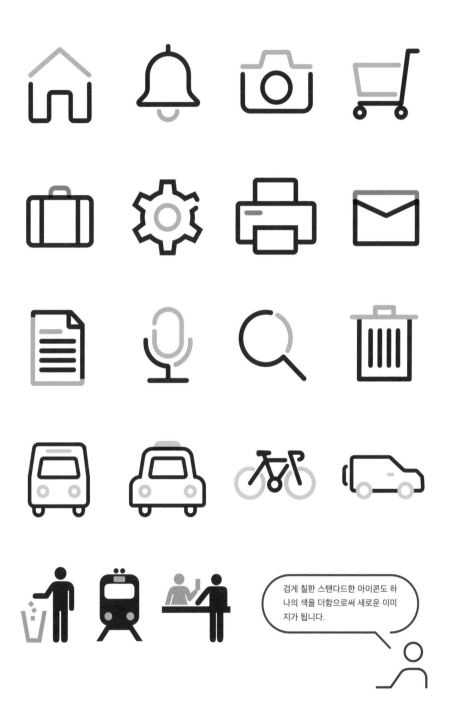

검게 칠한 스탠다드한 아이콘도 하나의 색을 더함으로써 새로운 이미지가 됩니다.

아이콘 일부에 같은 색과 형태를
반복해서 더한다

반복해서 말하지만 스타일을 만들 때 가장 중요한 점은 같은 디자인을 반복하는 것입니다. 여기에서는 레트로한 기호 서체 아이콘을 일부 고른 후, 같은 색과 같은 형태를 반복하여 더함으로써 하나의 스타일로 만들어 봤습니다.

아이콘 자체의 스타일은 조금 다르지만 통일감이 느껴지네요.

검은색 외의 2색 배색으로
아이콘을 색칠해 보자

더욱 컬러풀한 아이콘을 만들어 봅시다. 그렇다고 해서 심플한 아이콘에 너무 많은 색을 사용해서는 안 됩니다. 기본은 2가지 색의 대비로 만드는 것입니다. 명도 대비, 채도 대비, 색상 대비, 보색 대비의 4가지가 기본입니다.

무리하게 대비를 높이지 않고,
같은 색 계열로 정리하는 방법
도 있습니다.

아이콘의 한 면을
비스듬하게 변형해 본다

아이콘을 비스듬하게 변형하는 것뿐이라면 '기울이기 도구'를 사용해도 되지만 여기에서는 아이소메트릭 도법을 사용해 봅니다. 아이소메트릭 도법은 가로, 세로, 높이의 비율을 균등하게 유지한 채로 비스듬한 각도로 바라보는 듯한 입체감을 표현합니다. 아이콘의 한 면을 아이소메트릭으로 변형하면 약간 입체적으로 바뀌며 깊이감을 느낄 수 있습니다.

--- **technique** ---

STEP 1

여기에서는 입체물을 표현하는 도법 중 하나인 아이소메트릭 도법을 사용해 봅니다. 우선 원본 아이콘을 '수직 방향으로 86.602%' 축소합니다.

STEP 2

다음으로 수평 방향으로 -30도 변형합니다.

STEP 3

마지막으로 -30도 회전하면 완성입니다.

아이소메트릭 도법은 수직, 수평 외의 요소가 일그러지므로, 그대로 변형하면 부자연스러울 수 있습니다. 특히 선으로 구성된 그림의 경우 왼쪽처럼 크게 일그러져 보이므로, 아웃라인을 따지 말고 작업한 상태에서 변형하는 편이 왜곡이 줄어듭니다.

선의 폭이 달라져 버린다.

선 상태에서 변형하면 선의 두께는 그대로 유지됩니다.

수직 방향으로 축소

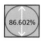
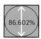

기울이기

회전

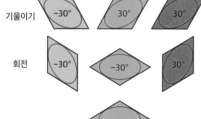

위의 방법은 한 면뿐이었지만, 윗면과 양 측면에도 적용하면 입체적인 아이콘을 만들 수 있습니다.

위에서 내려다본
아이콘을 만들어 본다

많은 아이콘은 모티프의 옆을 정면에서 보고 2차원적으로 추상화하는 경우가 많지만, 조금 위에서 내려다본 것 같은 아이콘은 둥그스름하고 귀여운 느낌이 듭니다.

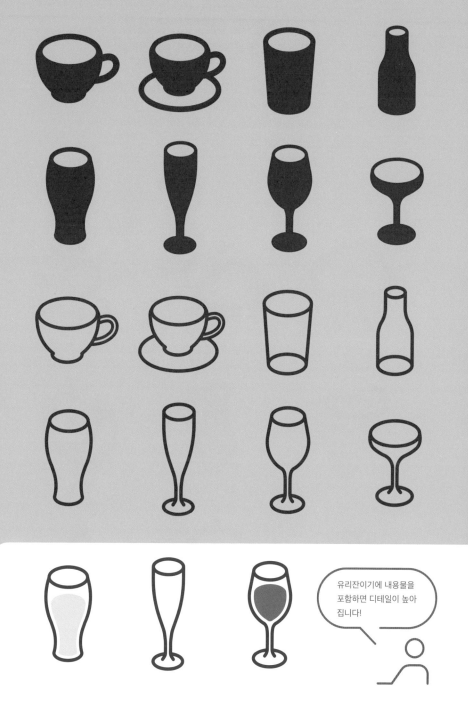

유리잔이기에 내용물을
포함하면 디테일이 높아
집니다!

아이콘에 다양한 두께를
부여하여 깊이감을 연출한다

기본적으로 아이콘은 평면입니다. 그렇기에 다른 것과는 조금 다르게 두께감이
느껴지도록 처리한 아이콘은 개성적입니다. 오른쪽 페이지의 예처럼 그림자나
두께를 더하는 것이 일반적이지만, 아래 예처럼 색이 옅은 아이콘을 여러 장 겹
치는 처리도 개성 있어 보입니다.

두께감을 부여하는 방식에 따라 인상이 달라집니다. 스티커나 배지 같은 느낌도 드네요.

아이콘의 선을
손으로 그린 느낌으로 만들어 본다

일반적으로 아이콘은 플랫한 텍스처가 특징이지만, 손 그림 풍의 조금 거친 선
도 하나의 스타일이 됩니다. 만드는 방법은 Illustrator의 '효과 메뉴'에서 '왜곡
과 변형'→'거칠게 하기'를 사용하는 것이 일반적이지만, 출력한 아이콘을 종이
위에서 볼펜이나 사인펜 등으로 트레이싱하는 방법도 재밌습니다.

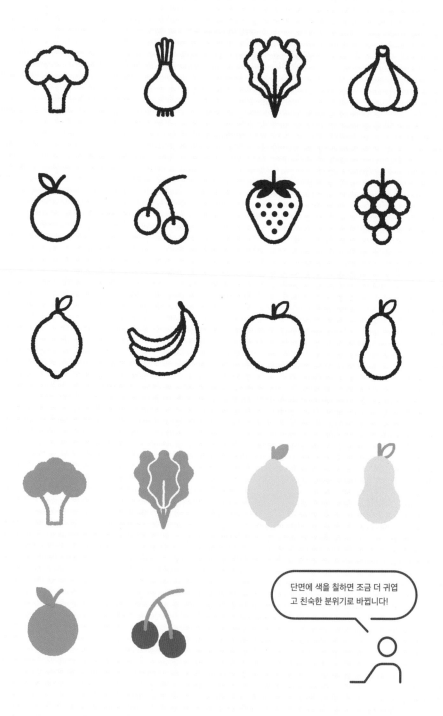

단면에 색을 칠하면 조금 더 귀엽고 친숙한 분위기로 바뀝니다!

아이콘의 선을
연필로 그린 것처럼 만들어 본다

이번에는 연필로 그린 것처럼 가늘지만 조금 개성 있는 선으로 아이콘을 만들어 봤습니다. 실제로 연필로 그리는 것도 멋지지만, 여기에서는 간단한 방법으로서 Illustrator의 브러쉬 기능을 사용하여 선을 연필 느낌으로 만들었습니다. 그 밖에도 마커 느낌의 브러쉬를 사용하는 등 다양하게 시도해 보세요.

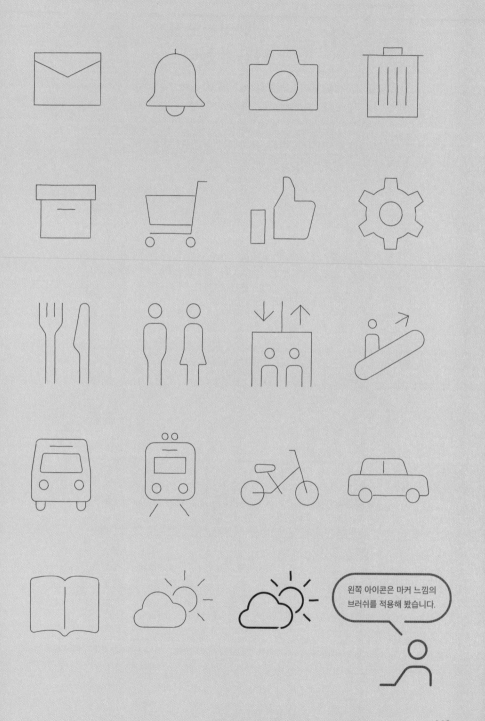

왼쪽 아이콘은 마커 느낌의
브러쉬를 적용해 봤습니다.

그러데이션으로
변형해 본다

오른쪽 페이지 위의 아이콘처럼 색이 들어간 그러데이션을 넣는 것도 귀엽지만, 라인 스타일 아이콘의 선에 그러데이션을 넣는 것도 매력적입니다. 양 끝단이 막혀 있지 않은 일필휘지 형태의 아이콘에 '획을 따라 그레이디언트 적용' 기능을 사용하면 신비로운 분위기를 연출할 수 있습니다.

획 안에 그레이디언트 적용 획을 따라 그레이디언트 적용 획에 걸쳐 그레이디언트 적용

그러데이션에 노이즈를 더하면
일러스트 분위기가 납니다!

아이콘의 요소 중
일부를 빛나게 한다

아이콘의 스타일을 만들 때 반드시 형태에 관해서만 생각할 필요는 없습니다. 요소 중 일부를 변화하거나 강조한 후에 이를 반복함으로써 특징을 만들 수도 있습니다. 여기에서는 탈것 아이콘의 타이어 부분에 빛이 나는 효과를 더했습니다.

빛이 나는 것처럼 보이는 부분
에 사람들은 매료됩니다!

보일 듯 말 듯?
아이콘의 일부를 흐리게 처리한다

기본적으로 아이콘은 시인성 등을 위해 선명하게 보이게끔 만들지만, 흐리게 처리함으로써 오히려 더 잘 보이는 것도 있을지 모릅니다. 보일 듯 보이지 않거나, 움직임을 표현하고 싶은 경우 등 목적 달성에 효과적인 경우에는 흐리게 처리해 봅시다.

아이콘에 무언가를
더하거나 빼 본다

재미와 유머는 중요한 요소 중 하나입니다. 아이콘 표현은 보통 진지한 장면에서 사용하는 경우가 많기에 약간의 변화가 큰 차이로 느껴질 때도 있습니다. 날개를 달거나 얼굴을 다는 식입니다. 다만, 거리의 픽토그램에는 낙서하거나 장난치지 마세요!

chapter 4

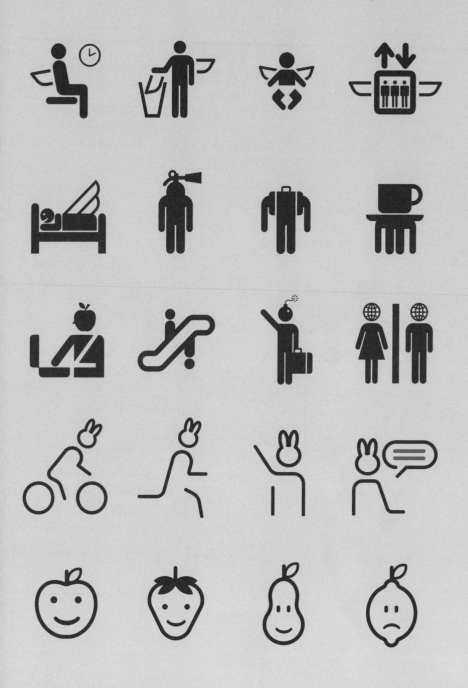

퍼즐을 모티프로

심플한 파츠를
조합해서 만든다

정사각형을 몇 개로 자른 '탱그램'이라는 퍼즐로 놀아 본 적 있는 분도 많으시
겠죠. 탱그램은 아래처럼 사각과 삼각 파츠 7개만으로 다양한 모티프의 실루
엣을 만드는 퍼즐이지만, 아이콘 디자인에도 참고할 수 있습니다. 인터넷에서
검색하면 뛰어난 예시를 많이 발견할 수 있습니다.

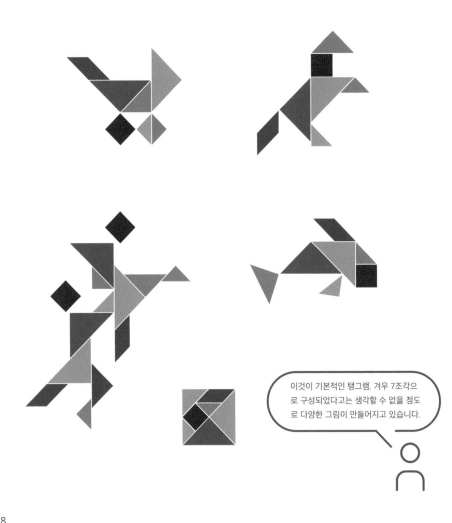

이것이 기본적인 탱그램. 겨우 7조각으
로 구성되었다고는 생각할 수 없을 정도
로 다양한 그림이 만들어지고 있습니다.

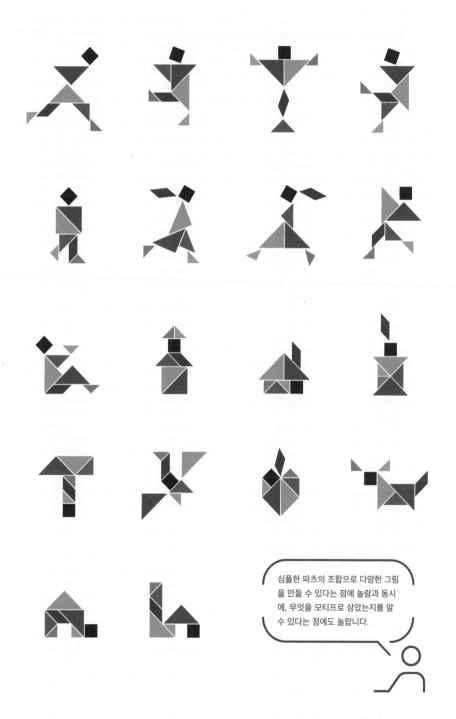

심플한 파츠의 조합으로 다양한 그림을 만들 수 있다는 점에 놀람과 동시에, 무엇을 모티프로 삼았는지를 알 수 있다는 점에도 놀랍니다.

'그림 문자'의 역사
-그림 문자도 아이콘의 친구?-

여러분도 평소 스마트폰의 메시지 앱을 통해 대화할 때, 발음할 수 없는 문자나 그림 문자를 자주 사용하시겠죠. 이 그림 문자의 외관은 그야말로 '아이콘·픽토그램'과 유사하지만, 지금까지 함께 살펴본 수많은 아이콘과는 정반대라고 해도 좋을 정도로 그 성격과 기능이 다릅니다. 우선 그림 문자는 대부분 어떤 때 어떤 의미로 사용하든 사용하는 사람의 자유입니다. 세대나 문화에 따라서도 크게 다르다고 느껴질 때가 많습니다. 그 성격은 손짓, 발짓이나 제스처에 가깝다고 생각하면 알기 쉬울지도 모릅니다. 여러분도 같은 그림 문자를 반복해서 나열하여 사용할 때가 있겠지만, 그야말로 그것은 몇 번이고 같은 제스처를 반복하는 것과 가까운 감각입니다.

역사적으로 보면 문장 안의 발음되지 않는 '!', '?', ',', '.' 등의 기호는 대화의 리듬이나 목소리의 톤을 전하는 성격을 띠고 있었는데, 컴퓨터 통신의 탄생과 함께 기존의 문자를 조합하여 대화의 뉘앙스를 표현하는 방법이 새롭게 발명되었습니다. 그 후, 무선호출기나 휴대전화 문자 등 짧고 캐주얼한 문자 커뮤니케이션이 일반화되자, 더욱더 많은 기호가 필요해졌습니다. 1999년, NTT 도코모의 'i 모드'와 함께 등장한 '도코모 그림 문자'는 영단어 'emoji'의 어원이 된 그림 문자로, 2016년에는 MoMA(뉴욕 현대 미술관)의 영구소장품으로도 선정되었습니다.

실제로 대화하는 빠르기로 이루어지는 문자 커뮤니케이션의 부족한 부분을 그림 문자가 보충하고 있는 것입니다.

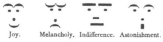

1881년의 미국 풍자잡지에 게재된 활자를 바탕으로 한 그림 문자.

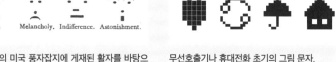

무선호출기나 휴대전화 초기의 그림 문자.

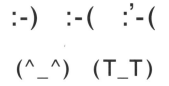

1980년대, 문자밖에 취급하지 못하던 컴퓨터상에서 사용되던 그림 문자. 해외에서는 'emotion'과 'icon'을 조합하여 'emoticon'이라고 불렀다. 해외의 이모티콘은 얼굴이 가로 방향이다.

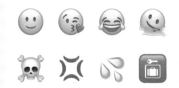

현재의 컴퓨터, 스마트폰에서 사용 가능한 그림 문자 중 일부. 문맥, 사용 방법, 사람에 따라 의미가 달라지는 것도 특징이다. 전부 Unicode에 포함되어 있다.

chapter 5

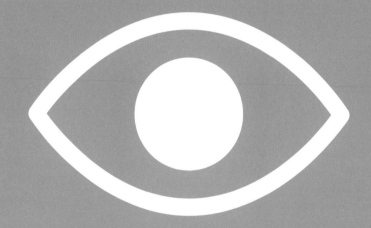

아이콘 사례집 13가지

아이콘은 컴퓨터나 스마트폰에서뿐만 아니라 다양한 장
소에서 사용됩니다. 이 챕터에서는 필자의 사무소에서 작
업한 사례 중 아이콘의 특징을 살린 사례를 소개합니다.

※이 챕터에 게재된 잡지나 서적 및 기타 디자인과 작품 중
크레딧에 Ⓗ 표기가 있는 것은 호소야마다 디자인 사무소
(細山田デザイン事務所)가 작업한 것입니다.

IT계열 서적의
커버 디자인

아이콘은 먼 곳에서도 눈에 띄므로 커버 디자인으로 쓰기에도 제격입니다. 이것은 IT계열 기술서의 커버로, 각각 테마를 형상화한 아이콘을 만들어 메인 비주얼로 사용했습니다.

일러스트 도해식(イラスト図解式) 시리즈 (SB 크리에이티브) ⓇＢ
icon design: YONEKURA Hidehiro

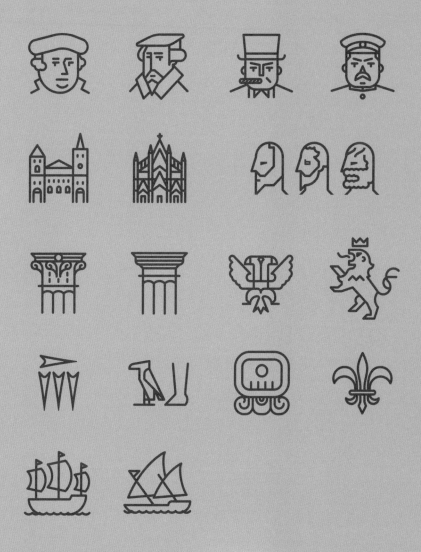

역사의 심볼을
아이콘으로 표현

폭넓은 시대, 내용을 다루는 세계사 문제집의 커버를 아이콘 느낌의 일러스트를 만들어 디자인했습니다. 인물, 건축, 문학 등 다양한 모티프를 아이콘 표현으로 만듦으로써 통일감 있는 비주얼로서 정리되었습니다.

『사이토의 세계사 B 일문일답 완전망라판(斎藤の世界史B一問一答 完全網羅版)』(Gakken) ⓗ
icon design: ITO Hiroshi

chapter 5

세계사의 사건을
아이콘으로 표현

이것도 세계사 서적의 커버를 아이콘 표
현으로 만든 것인데, 여기에서는 주로 역
사상의 사건을 모티프로 선정했습니다.
다이내믹한 역사상의 사건이 플랫하게
정리되어 있습니다. 오른쪽 페이지는 뒤
쪽 커버의 디자인입니다.

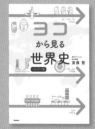 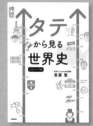

『가로로 보는 세계사(ヨコか
ら見る世界史)』
『세로로 보는 세계사(タテか
ら見る世界史)』(Gakken)
ⓗ
icon design: ITO Hiroshi

164

1959

1922

1949

1912

1644

1616

1370

1368

1299

1227

12th century

1206

11th century

1127

9th century

960

B.C.27th century

B.C.30th century

B.C.210

B.C.221

12...

Western Asia

China

165

인쇄의 흐름을 아이콘을 사용
하여 도해

아이콘의 스탠다드한 사용법 중 하나인 차트
그림에 사용하였습니다. 문자만 있는 경우와
비교할 때 전체적인 흐름을 한눈에 파악하기
좋으며, 그 후에 개별 정보에 접근하는 식으
로 정보의 층을 만듦으로써 이해하기 쉬워집
니다.

『아무도 가르쳐 주지 않는 디자인의 기본 최신판(
誰も教えてくれないデザインの基本 最新版
)』(X-Knowledge) ℍ

icon design: ITO Hiroshi

デザイン入稿から印刷までの流れ

以下に示すのはあくまで一例。実際には現場によって異なるので、あくまで参考として覚えておいてほしい。

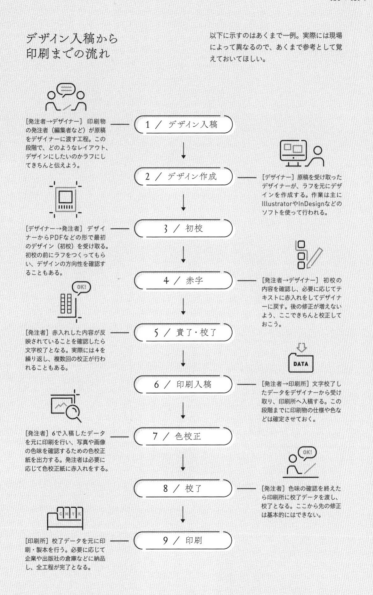

[発注者→デザイナー] 印刷物の発注者（編集者など）が原稿をデザイナーに渡す工程。この段階で、どのようなレイアウト、デザインにしたいのかラフにしてきちんと伝えよう。

1 / デザイン入稿

2 / デザイン作成

[デザイナー] 原稿を受け取ったデザイナーが、ラフを元にデザインを作成する。作業は主にIllustratorやInDesignなどのソフトを使って行われる。

[デザイナー→発注者] デザイナーからPDFなどの形で最初のデザイン（初校）を受け取る。初校の前にラフをつくってもらい、デザインの方向性を確認することもある。

3 / 初校

4 / 赤字

[発注者→デザイナー] 初校の内容を確認し、必要に応じてテキストに赤入れしてデザイナーに戻す。後の修正が増えないよう、ここできちんと校正しておこう。

[発注者] 赤入れした内容が反映されていることを確認したら文字校了となる。実際には4を繰り返し、複数回の校正が行われることもある。

5 / 責了・校了

6 / 印刷入稿

[発注者→印刷所] 文字校了したデータをデザイナーから受け取り、印刷所へ入稿する。この段階までに印刷物の仕様や色などは確定させておく。

[発注者] 6で入稿したデータを元に印刷を行い、写真や画像の色味を確認するための色校正紙を出力する。発注者は必要に応じて色校正紙に赤入れをする。

7 / 色校正

8 / 校了

[発注者] 色味の確認を終えたら印刷所に校了データを渡し、校了となる。ここから先の修正は基本的にはできない。

[印刷所] 校了データを元に印刷・製本を行う。必要に応じて企業や出版社の倉庫などに納品し、全工程が完了となる。

9 / 印刷

채소 아이콘을 사용한
커버 디자인

이른바 레시피를 게재한 책이 아니라 제철
채소 하나하나에 대한 지혜를 소개한 책.
각각의 채소를 아이콘으로 표현하여 커버
디자인의 메인 비주얼로서 플랫하게 전해
지도록 사용했습니다.

『제철 채소의 힘(旬野菜のちから)』(소분사(叢文社)) ⑪
icon design: ITO Hiroshi

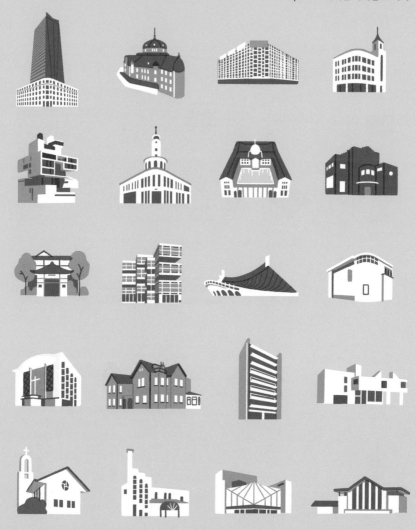

건물을 아이콘 느낌의
일러스트 표현으로

지도 기호에는 아이콘 표현이 많이
사용됩니다(p.52). 이 책은 건축 산
책 관련 책으로, 지도에 건물의 위
치를 나타낼 때 각 건축물의 특징을
색의 수를 줄인 아이콘으로 표현하
여 디자인했습니다.

『야마노테선의 명건축 산책
（山手線の名建築さんぽ）』
(X-Knowledge) ⊕
illustration: HOSOYAMADA Yo

교토와 바이오테크놀로지를
아이콘으로 융합

많은 정보를 다루는 연간 레포트와 심플한 아이콘
표현은 궁합이 좋다고 여겨집니다. 여기에서는 교
토와 바이오테크놀로지라는 서로 다른 모티프를
각각 아이콘으로 만들어 나열함으로써 통일감 있
는 디자인이 완성되었습니다.

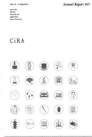

『CiRA Annual Report』 (교토대학 iPS 세포연구소) Ⓗ
icon design: HAMANA Shinji

소책자 전체의 비주얼을 아이콘만으로 통합한다

이것은 의료 정보를 전하는 책자입니다. '재택 의료'라는 민감한 내용을 가능한 한 중립적으로 전하기 위해 플랫한 아이콘 표현을 사용하여 정리했습니다.

『걱정하기보다 맡기는 것이 좋다: 재택 의료』
(후생노동과학연구비 암임상연구사업 재택의료반) ⑭
icon design: YONEKURA Hidehiro

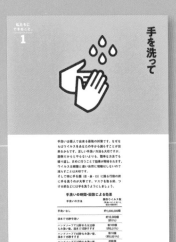

감염증 대책과 아이콘 표현의 조합

감염증 문제는 일반적인 의료 정보와 조금 다르게 공중위생 문제이자 사회적인 문제이기도 합니다. 사인 시스템 같은 간결한 아이콘 표현은 그런 명확하게 전해야 하는 메시지가 있을 때 도움이 됩니다.

icon design: YONEKURA Hidehiro

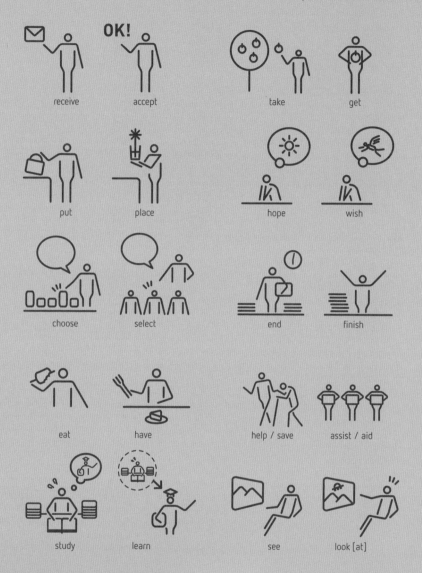

영어의 뉘앙스를 아이콘으로 표현

우리말로는 구별하기 쉽지 않은 영어 단어 동사의 미묘한 뉘앙스 차이를 아이콘·픽토그램으로 표현했습니다. 이것들은 제스처 아이콘이라고도 부를 수 있겠네요.

『mini판 학교에서는 가르쳐 주지 않았던 네이티브에게 제대로 전해지는 영단어장(mini版 学校では教えてくれなかったネイティブにちゃんと伝わる英単語帳)』 (아스콤) ㊦

icon design: NOMURA Ayako

 鼻かぜ　 発熱　せき　二日酔　 アレルギー性鼻炎

 気管支炎　 胸焼け　 頭重　肩こり　 消化不良

 肥満症　 肥満に伴う肩こり　 腹痛　 じんましん　 きれ痔

 下痢・軟便　 便秘　 排尿困難　 夜間頻尿　 残尿感

 冷えのぼせ　 生理不順　 腹痛(小児)　 不眠症　 病後の衰弱

 たちくらみ　 はきけ　 足がつる　食欲不振　 筋肉痛

약 패키지의 효능·효과
표시 아이콘

아이콘은 작은 면적에 많은 정보를 넣어야 하는 패키지 디자인에도 적합합니다. 이 예는 약의 효능과 효과를 아이콘으로 표현하여 이 약이 어떤 부위의 어떤 증상에 효과가 있는지 한눈에 전하고 있습니다.

『쓰무라 한방(ツムラ漢方)』⑪
icon design: SEMBON Satoshi

ツムラ漢方
TSUMURA KAMPO
1
葛根湯
かっこんとう
かぜの
ひきはじめの方に
かぜの初期、肩こり、頭痛

chapter 5

column

공중위생과
아이콘 디자인

공중위생에 관한 아이콘 디자인은 간결하고 명확한 메시지를 전하기 위해 매우 효과적이며 중요합니다. 아직 우리 기억에 생생한 코로나19 대책과 관련해서도 '손 씻기', '마스크', '사회적 거리두기', '소독'에 관한 아이콘이 많이 만들어졌습니다.

국내의 아이콘은 이미 익숙할 테니, 여기에서는 유럽에서 발견한 표시를 소개합니다.

독일 프랑크푸르트(2020)

런던 마켓(2023)

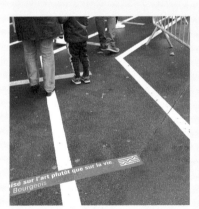

퐁피두 센터 앞(2021)

10구의 클럽 앞(2021)

※ 별도 기재가 없는 사진은 파리 시내의 것입니다.

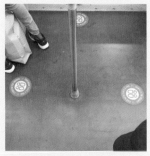

메트로 차내(2020)

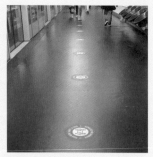

메트로 차내(2020)

프랑크푸르트의 지하철(2020)

우체국(2020)

샤를 드 골 공항(2023)

메트로의 문(2020)

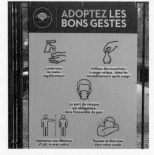

공원 간판(2020)

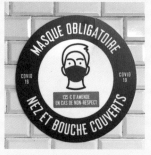

메트로역 구내(2020)

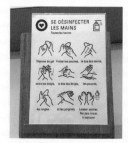

화장실 세면대(2020)

길거리의 소독액 디스펜서(2020)

퐁피두 센터(2020)

파리시 전봇대 포스터(2020)

메트로역 구내의 휴지통(2023)

5구의 갤러리 포스터(2020)

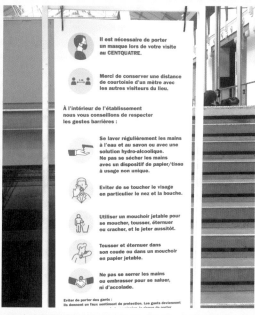

19구의 갤러리(2021)

손으로 그린 마스크 아이콘(2020)

11구의 상업시설(2020)

디자인 서적 코너에는
놓여 있지 않은 추천 서적

아이콘·픽토그램에 관해 생각한다는 것은 문자나 커뮤니케이션에 대해 생각하는 것이기도 합니다. 여기에서 소개하는 책 중에는 신간으로는 손에 넣기 어려운 책도 있지만, 도서관이나 중고서적을 찾아서라도 한번 읽어 보기를 권하는 책입니다.

『도설 문자의 기원과 역사-히에로글리프, 알파벳, 한자』

(원서: The story of writing)

앤드류 로빈슨(Andrew Robinson) 저, 가타야마 요코(片山陽子) 역, 소겐샤(創元社)

비주얼 심볼에 관해 생각하다 보면 문자의 기원에도 흥미가 샘솟게 됩니다. 문자의 역사에 관한 책은 수없이 많지만, 폭넓은 분야를 바탕으로 한 지식과 시선을 바탕으로 한 이 책은 특히 추천할 만합니다. 음성 언어를 뛰어넘어 사물의 개념을 나타내는 보편적인 문자라는 아이디어는 비주얼 심볼을 다루는 사람들에게 무척이나 매력적으로 들립니다. 하지만 왜 그것을 실현할 수 없는지를 이해할 수 있는 책입니다. 한계나 제한을 아는 것은 적절한 디자인을 함에 있어서도 무척이나 중요한 일입니다.

『개정증보판 시각 언어의 세계』

사이토 구루미(斉藤 くるみ) 저, 사이류샤(彩流社)

이 책에서 말하는 '시각 언어'란 수화를 말합니다. 그리고 수화란 음성에 의존하지 않는 시각 이미지로서의 커뮤니케이션이라는 의미에서 아이콘·픽토그램과 공통점이 있지는 않을까 하는 생각에 읽어 보면, 좋은 의미에서 배신당하는 한 권입니다. 수화 또한 언어인 이상 보편적인 제스처가 아니며, 또한 세계 공통의 것이 아니라는 사실을 알게 됩니다. '인간에게 언어란 무엇인가'까지 생각하게 하는 책입니다.

『심볼의 원전』

(원서: Symbol Sourcebook)

헨리 드레이퍼스(Henry Dreyfuss) 편, 야기 유(八木酉) 역, 그래픽샤(グラフィック社)

20세기를 돌아보면 비극이 세계적으로 생생히 공유된 시대임과 동시에, 그렇기에 오히려 유토피아 사상의 시대였다는 생각이 듭니다. 1972년에 원서가 출판된 이 책은 다양한 그래픽 심볼을 정리한 내용이 대부분을 차지하지만, 쟁쟁한 인사들이 쓴 서두의 문장, 그리고 세계에서 공통되는 시각 언어 디자인에 관한 생각과 그런 디자인은 인류를 위한 것이라는 신념은 그 시대가 아니면 완전히는 이해할 수 없을지도 모릅니다.
비주얼 심볼을 다루는 사람이라면 꼭 한번 읽어 보았으면 하는 책입니다.

『사고하는 언어 -'단어의 의미'에 서 인간성을 더듬는다』

(원서:The stuff of thought)

스티븐 핑커(Steven Pinker) 저, 이쿠시마 사치코(幾島幸子), 사쿠라우치 아쓰코(桜内篤子) 역, NHK출판

언어를 단서로 인간의 사고란 무엇인지를 풀어나가는 책. 디자이너라면 저자의 최신작 『Rationality: What It Is, Why It Seems Scarce, Why It Matters』에서도 얻는 내용이 많을 것입니다.

『인터넷은 언어를 어떻게 바꿨나 -디지털 시대의 <언어> 지도』

(원서: Because Internet)

그레첸 맥컬록(Gretchen McCulloch) 저, 지바 도시오(千葉敏生) 역, 필름아트사(フィルムアート社)

'언어란 인류의 가장 위대한 오픈소스 프로젝트다'라는 문장으로 요약할 수 있는 책. 그림 문자에 관한 주제도 한 챕터 분량만큼 담겨 있습니다.

『인포메이션 -정보 기술의 인류사』

(원서: The Information: A History, A Theory, A Flood, 한국어판: 인포메이션-인간과 우주에 담긴 정보의 빅히스토리)

제임스 글릭(James Gleick) 저, 니레이 고이치(榆井浩一) 역, 신초사(新潮社)

현대의 아이콘·픽토그램은 좋든 나쁘든 간에 대량의 정보가 넘치는 사회의 도구로서 그 역할이 커지고 있습니다. 그런 정보와 인류의 장엄한 역사에 관해 배울 수 있는 책입니다.

마지막으로 신간으로는 손에 넣기 힘든 뛰어난 디자인 서적도 몇 권 소개합니다. 다만 어느 것이든 도서관이나 중고서적으로는 입수하기 쉬운 책입니다. 아이콘·픽토그램에 관한 양서는 스마트폰 탄생 이전의 책도 많으므로, 전제 환경의 차이나 가리키는 의미의 차이에는 주의하며 읽어 보세요.

『시각 문화와 디자인 -미디어, 리소스, 아카이브』

이구치 도시노(井口壽乃) 편, 이하라 히사야스(伊原久裕), 스가 야스코(菅靖子), 야마모토 마사유키(山本正幸), 고다마 사치코(児玉幸子), 구레사와 다케미(暮沢剛巳) 저, 스이세이샤(水声社)

『SIGN, ICON and PICTOGRAM-기호의 디자인』

(원서: Piktogramme und Icons)

라얀 압둘라(Rayan Abdullah), 로저 휘브너(Roger Hübner) 저, 호시야 마사히로(星屋雅博) 역, 비엔엔신샤(ビー・エヌ・エヌ新社)

『픽토그램 [그림 문자] 디자인』

오타 유키오(太田幸夫) 저, 가시와쇼보(柏書房)

끝으로

생각해 보면 제가 세상만사에 눈을 뜨기 시작했을 무렵부터 사인·픽토그램에 관심을 가지게 된 것은 소극적인 이유 때문이었을지도 모릅니다. 문장을 읽는 것도 쓰는 것도 그다지 좋아하지 않았고, 그림을 그리는 것은 좋아했지만 실력은 부족했던 저에게 추상화된 심플한 형태이면서도 멋지기까지 한 사인·픽토그램은 소거법의 결과였을지도 모르지만, 어찌 됐든 매력적이라고 느꼈습니다. 그 후, Apple의 Lisa를 통해 아이콘이라는 그림 기호를 조작하는 매력을 느꼈고, 마찬가지로 Apple의 Newton이나 다양한 메이커의 PDA로 아이콘을 조작하는 감각은 언어를 통하지 않는 커뮤니케이션에 대한 흥미를 더욱 키웠습니다. 그런 체험은 디자이너가 된 이후, 그림 기호나 그림 문자에 대한 호기심의 바탕이 되었다고 생각합니다.

아이소타이프※에 관해서도 한 마디 남기고 싶습니다. 저는 아이콘의 역사를 마주할 때 제 흥미의 범주에서 아이소타이프를 어떻게 자리매김해야 좋을지 미처 소화하지 못했기에, 제가 전에 집필한 『아무도 가르쳐 주지 않는 디자인의 기본 최신판』의 7장 '다이어그램, 인포그래픽'에서도 아이소타이프를 취급하는 것을 피했습니다. 이번에도 재도전했지만, 여전히 오토 노이라트라는 인물에 관해 완벽히 소화하지 못했기에 책에서 채 다루지 못했습니다.

픽토그램의 조상이라고도 말할 수 있는 아이소타이프에 관심이 있는 분은 꼭 『아이소타이프에서 픽토그램으로(1925-1976) 오토 노이라트의 아이소타이프와 루돌프 모도레이에 의한 그림 기호 표준화에 대한 영향에 관한 연구』라는 논문을 읽어 보시기 바랍니다(하기 참조). 디자인과 아이콘에 관해 자세히 알고 싶다면 꼭 한번 읽어 볼 가치가 있습니다(인터넷상에 전문이 공개되어 있습니다).

마지막으로 편집자인 혼다 씨. 처음으로 쓰는 단독 저서이자 문장이 약한 제 책에 마지막까지 함께해 주셔서 감사합니다. 그 밖에도 집필 시간을 만들어 주신 주변 분들 모두에게 감사의 말씀을 전합니다.

※ (역자주) 아이소타이프: 사회과학자이자 철학자인 오토 노이라트가 시각 통계의 수법으로서 1930년대에 개발한 그림 언어.

『아이소타이프에서 픽토그램으로(1925-1976) 오토 노이라트의 아이소타이프와 루돌프 모도레이에 의한 그림 기호 표준화에 대한 영향에 관한 연구(アイソタイプからピクトグラムへ(1925-1976)：オットー・ノイラートのアイソタイプとルドルフ・モドレイによる図記号標準化への影響に関する研究)』 이하라 히사야스(伊原久裕) 저, 규슈대학, 2014년 https://catalog.lib.kyushu-u.ac.jp/opac_detail_md/?lang=1&amode=MD823&bib id=1470650

프로필

요네쿠라 히데히로(米倉英弘)

구와사와 디자인 연구소 졸업 후 미치요시 디자인 연구실을 거쳐 호소야마다 디자인 사무소 입사. 『seven』(아사히 신문사), 『로하스 메디컬』 등의 창간, 『산과 계곡』(산과 계곡사), 『Web Creator』(MDN 코퍼레이션), 『Newton』(뉴턴프레스) 등의 리뉴얼을 담당했다. 저서로는 『아무도 가르쳐 주지 않는 디자인의 기본 최신판(誰も教えてくれないデザインの基本 最新版)』의 7장 '다이어그램, 인포그래픽'이 있다. 잡지, 서적 등 종이매체의 에디토리얼 디자인을 중심으로 아트 디렉션, 디자인을 담당하고 있다.

아이콘을 사용한 (언젠가는 만들고 싶은) 책들(커버만)

참고문헌

- 『심볼의 원전(シンボルの原典)』(Symbol Sourcebook), 헨리 드레이퍼스(Henry Dreyfuss) 편, 야기 유(八木酉) 역, 그래픽사(グラフィック社), 1973년
- 『Handbook of Pictorial Symbols』Rudolf Modley 저, Dover Publications, 1976년
- 『눈으로 보는 언어의 세계: 그래픽 심볼=그림 기호의 모든 것(目でみることばの世界—グラフィックシンボル=図号のすべて)』오타 유키오(太田幸夫) 저, 일본규격협회(日本規格協会), 1983년
- 『그림 기호 이야기: 국제공통어로서의 그래픽 심볼(図記号のおはなし: 国際共通語としてのグラフィックシンボル)』무라코시 아이사쿠(村越愛策) 저, 일본규격협회(日本規格協会), 1987년
- 『픽토그램 [그림 문자] 디자인(ピクトグラム[絵文字]デザイン)』오타 유키오(太田幸夫) 저, 가시와쇼보(柏書房), 1993년
- 『기호 사전: 셀렉트판(記号の事典 セレクト版)』에가와 기요시(江川清) 아오키 다카시(青木隆) 히라타 요시오(平田嘉男) 편, 산세이도(三省堂), 1996년
- 『문장의 역사: 유럽의 색채와 형태(紋章の歴史:ヨーロッパの色彩とかたち)』(Figures de l'héraldique) 미셸 파스투로(Michel Pastoureau) 저, 마쓰무라 에리(松村恵理) 역, 마쓰무라 다케시(松村剛) 감수, 소겐샤(創元社), 1997년
- 『SIGN, ICON and PICTOGRAM-기호의 디자인(SIGN, ICON and PICTOGRAM 記号のデザイン)』(Piktogramme und Icons) 라얀 압둘라(Rayan Abdullah), 로저 휘브너(Roger Hübner) 저, 호시야 마사히로(星屋 雅博) 역, 비엔엔신샤(ビー・エヌ・エヌ新社), 2006년
- 『도설 문자의 기원과 역사-히에로글리프, 알파벳, 한자(図説 文字の起源と歴史: ヒエログリフ・アルファベット・漢字)』(The story of writing) 앤드류 로빈슨(Andrew Robinson) 저, 가타야마 요코(片山陽子) 역, 소겐샤(創元社), 2006년
- 『세계의 문자와 기호 대도감: Unicode 6.0의 전 그리프(世界の文字と記号の大図鑑 — Unicode 6.0の全グリフ)』(Decodeunicode) 요하네스 버거하우젠(Johannes Bergerhausen), 시리 포아랑간(Siri Poarangan) 저, 고이즈미 히토시(小泉均) 감수, 겐큐샤(研究社), 2014년
- 『도설 사인과 심볼(図説 サインとシンボル)』(Signs and Symbols: Their Design and Meaning) 아드리안 프루티거(Adrian Frutiger) 저, 고시 도모히코(越朋彦) 역, 고이즈미 히토시(小泉均) 감수, 겐큐샤(研究社), 2015년
- 『가장 오래된 문자일까? 빙하기의 동굴에 남겨진 32개 기호의 수수께끼를 풀다(最古の文字なのか? 氷河期の洞窟に残された32の記号の謎を解く)』(The First Signs) 제네비브 본 페칭거 (Genevieve von Petzinger) 저, 사쿠라이 유코(櫻井祐子) 역, 분게이 주(文藝春秋), 2016년
- 『시각 문화와 디자인-미디어, 리소스, 아카이브(視覚文化とデザイン: メディア、リソース、アーカイヴズ)』이구치 도시노(井口壽乃) 편, 이하라 히사야스(伊原久裕), 스가 야스코(菅靖子), 야마모토 마사유키(山本正幸), 고다마 사치코(児玉幸子), 구레사와 다케미(暮沢剛巳) 저, 스이세이샤(水声社), 2017년
- 『ISOTYPE[아이소타이프](ISOTYPE[アイソタイプ])』(Basic by Isotype) 오토 노이라트(Otto Neurath) 저, 마키오 하루키(牧尾晴喜) 역, 나가하라 야스히토(永原康史) 감수, 비엔엔신샤(ビー・エヌ・エヌ新社), 2019년
- 『인터넷은 언어를 어떻게 바꿨나-디지털 시대의 <언어> 지도(インターネットは言葉をどう変えたか-デジタル時代の〈言語〉地図)』(Because Internet) 그레첸 맥컬록(Gretchen McCulloch) 저, 지바 도시오(千葉敏生) 역, 필름아트사(フィルムアート社), 2021년
- 『세계를 바꾼 100가지 심볼(世界を変えた100のシンボル)』(100 Symbols That Changed the World) 콜린 솔터(Colin Salter) 저, 가이 리에코(甲斐理恵子) 역, 하라쇼보(原書房), 2022년

Web Site

- 「아이소타이프에서 픽토그램으로(1925-1976) 오토 노이라트의 아이소타이프와 루돌프 모도레이에 의한 그림 기호 표준화에 대한 영향에 관한 연구(アイソタイプからピクトグラムへ(1925-1976) : オットー・ノイラートのアイソタイプとルドルフ・モドレイによる図記号標準化への影響に関する研究)」이하라 히사야스(伊原久裕) 저, 규슈대학, 2014년
 https://catalog.lib.kyushu-u.ac.jp/opac_detail_md/?lang=1&amode=MD823&bibid=1470650
- 「인터페이스 재고: 앨런 케이 '이미지를 통해 행동함으로써 상징을 창출한다'는 무엇을 의미하는가(インターフェイス再考 : アラン・ケイ「イメージを操作してシンボルを作る」は何を意味するのか)」미즈노 마사노리(水野勝仁),
 https://www.jstage.jst.go.jp/article/jasi/23/0/23_0_72/_article/-char/ja
- 「gerd arntz web archive」https://gerdarntz.org/isotype.html
- 「Susan Kare USER INTERFACE GRAPHICS」https://kare.com
- 「Guidebook Graphical User Interface Gallery」https://guidebookgallery.org
- 「HISTORY OF ICONS」https://historyoficons.com
- P54
 https://elephant.art/the-birth-of-an-icon-susan-kare-and-the-creation-of-apples-graphics-09082022/ (2023-05-16)
- P60 https://www.aiga.org/resources/symbol-signs
 Symbol Signs: AIGA and the U.S. Department of Transportation (2023-05-16)

아이콘 디자인의 비밀

초판 1쇄 인쇄 2024년 06월 10일
초판 1쇄 발행 2024년 06월 15일

저자 : 요네쿠라 히데히로
번역 : 구수영

표지 및 본문 디자인: 요네쿠라 히데히로

펴낸이 : 이동섭
편집 : 송정환
영업·마케팅 : 조정훈, 김려홍
e-BOOK : 홍인표, 최정수, 서찬웅, 김은혜, 정희철
관리 : 이윤미

㈜에이케이커뮤니케이션즈
등록 1996년 7월 9일(제302-1996-00026호)
주소 : 08513 서울특별시 금천구 디지털로 178, 1805호
TEL : 02-702-7963~5 FAX : 0303-3440-2024
http://www.amusementkorea.co.kr

ISBN 979-11-274-7712-7 13650

アイコンデザインのひみつ
(Icon Design no Himitsu: 7719-9)
© 2023 YONEKURA, Hidehiro
Original Japanese edition published by SHOEISHA Co., Ltd.
Korean translation rights arranged with SHOEISHA Co., Ltd. through Digital Catapult inc.
Korean translation copyright © 2024 by A.K Communications Inc.